太極拳研究室筆記 第二集

太極拳研究室

萬里機構・萬里書店 聯合出版

太極拳研究室筆記（第二集）

編著者
陳少華　小月

編　輯
施冰冰

出版者
太極拳研究室
網址：http://www.taijiacademy.com

萬里機構・萬里書店
香港鰂魚涌英皇道1065號東達中心1305室
電話：2564 7511　　傳真：2565 5539
網址：http://www.wanlibk.com

發行者
香港聯合書刊物流有限公司
香港新界大埔汀麗路36號中華商務印刷大廈3字樓
電話：2150 2100　　傳真：2407 3062
電郵：info@suplogistics.com.hk

承印者
美雅印刷製本有限公司

出版日期
二〇一二年六月第三次印刷

 萬里機構wanlibk.com

序言

　　二零零六年八月我們出版了《太極拳研究室筆記》，內容包括了一些太極拳基礎拳理、一點我們練拳的體會、與太極拳資深拳友陶明君論拳的書信往來及王壯弘老師拳課上錄音整理。書出版後，我們收到不少回應，而大部份都是正面的，同時亦給了我們很多有參考性的建議及鼓勵。很多讀者都覺得王壯弘老師的講課內容是太極拳的精要，但是由於哲理深奧，看後只覺得似懂非懂，希望我們能夠用更淺白的語言解釋。王老師所講的是高境界的拳理，已不是一般語言文字可以說一個清楚了，所以借用了很多佛學的哲理作出比喻，要在拳上有一定基礎的朋友才容易產生感悟。我們真的沒有這個本事說得更淺白，如果勉力為之，把人誤導，反而是罪過。經考慮後，我們決定不將王老師的其他講課內容放在這本書中，但我們會將這些拳課內容進一步整理及編輯，希望日後出一本純是王老師講課的書讓讀者們自行作出選擇。

左起：小月、王壯弘老師、陳少華

我們出書是希望藉此來推廣太極拳文化。經過一年多後的今天，書賣出了兩千多本，除了香港，書本亦分銷到新加坡、台灣及馬來西亞。今年九月我們應邀到新加坡及馬來西亞作了兩場太極拳講座及工作坊。我們功夫低微，又無名氣，原本只為朋友的學生們作一點太極拳介紹，想不到兩場講座參加的人數都超過五十人，而很多參加者都是《太極拳研究室筆記》讀者，他們都是抱著熱情及祈望來參加講座。更令我們想不到的我們的書竟然在大馬給人翻版了。無論如何，我們推廣太極拳文化的努力，開始獲得初步的認同了。

　　孔子說：「己欲立而立人，己欲達而達人，能近取譬，可謂仁之方也已。」我們希望推廣太極拳文化，首先就要令到有意學習太極拳的朋友得益，這就是我們寫書的目的。太極拳如得不到適當的推廣，漸漸，這文化將會變得膚淺，最終連本質都會改變而成為微不足道的技藝。我們這點微末力量必須得到大家的支持才能保護這重要中華文化。

　　感謝甲子書學會葉愷兄為此書題簽。太極拳研究室陳潤富、傅華新先生在百忙中抽空為此書作校對及劉紹增先生繪製插圖。

陳少華
2007 年 10 月

目錄

這一篇文章是特別寫給一些有意追求太極拳真理的初學者，希望能提供多一點資料，讓他們能夠建立學拳的方向。文章所說及的都是太極拳基礎上的一些要求及練法，是一個過渡的階段。當基礎功打好了便要往前走，不應棧戀在這階段所感受到的良好感覺上。學太極拳要有覺今是而昨非的心態才能有所進步。

有一點必須留意，在訓練過程上遇到困難，又長時間不能突破，最佳的方法是再一次檢查自己的基礎功是否達到要求。重新提升基礎功夫，往往就是破冰的法門。這是我多年來的練拳經驗，願與大家分享。

【少華篇】

近代的發展

　　太極拳跟傳統中國武術有很大分別，它是內家拳術，行拳走架時，以內動為主，而且是芸芸武術中，唯一主張用意不用力的拳術。目標不同，所以練的方法亦有異於其他武術，如硬將太極拳當作其他武術練，便會改變了拳的本質而產生不同效果。太極拳在過去兩百多年有良好的傳承，有全面的理論支持其獨特的練習方法，更是一枝生五葉，由陳式太極拳衍生出楊、吳、武、孫、趙堡各派。在王宗岳太極拳拳論的基礎上，各代傑出前輩為其派系增添了練拳心法，而拳架招式亦因個人體會不同，而有增加及修減。各派拳架、心法頗有不同，但不用力的目標卻是一致的。1949 年後，中國政府在民間大力推廣太極拳，希望令到國民注意體育，提高體能，減少病痛。為求普及，國家體委成立了小組，研究將太極拳簡化。簡化工作先從楊式太極拳開始，由八十五式改為二十四式。學習以演練拳架為主，放棄了推手、內練及武術成份這些複雜艱難的訓練。經過五十多年的發展，各派的拳種都有簡化套路，由於容易學加上普及性推廣，太極拳這種運動不只在中國流行，更隨著國民往外國遷徙而傳遍世界。現今在世界各地練習太極拳的中外人士不下數千萬。

　　簡化太極拳易學易練，是普及性的運動，但並不是全面性的太極拳，我們將不會在此篇章上討論，要談的主要是傳統太極拳。太極拳之理論應以王宗岳先生的拳論為基礎。王論博大精深，將太極拳的精義包括無遺。拳論文句精簡，看上去是簡單、淺易的幾百字，其實內

容是對懂得太極拳的人說的，初學者不容易領略深義。如無明師心傳口授，很容易產生誤解而走進歧路，偏離了太極拳之要旨。走錯了學習的路線，能知錯而改者，也浪費了不少時間。如天資較差的，便一生在彎路中打轉，花了數十年的苦功亦未能窺探太極拳之門徑，白白浪費了心機及時間。除了王宗岳拳論，武式太極拳始創人武禹襄及其傳人李亦畬亦留傳下學拳心得論文，以助後人更容易明白、加深了解王宗岳先生之拳論。武、李二人之拳論實有獨到之處。如要學好太極拳，這幾篇論文是必須修讀及深入研究的。

太極是什麼

我們練太極拳首先要知道太極是什麼，因為太極拳就是根據太極的哲理而創造的。知拳而不知其道理只會學得一個空殼，很難攀上高水平。太極的道理一直給人一種神秘的感覺，差不多每個中國人都認識太極圖，但知道其中含意只佔很少比例。王宗岳用了十多個字便把太極說完了，他說：「太極者，無極而生，動靜之機，陰陽之母，動之則分，靜之則合。」在王宗岳的年代，每個讀過一點書的人都會接觸到太極，陰陽的道理，就如現代 MP3、Karaoke 這些事物，也不用多費言語去解釋了。但這十多個字對現代人來說，是很艱深的學問。在這裏，我用一些現代詞語把太極說說，希望使讀者明白太極與拳的關係。

「無極」之境界誰也沒見過，是祖宗們用逆反推理推出來的。近年，西方哲學方面有人提出「混沌」學說，內容也是按此方向伸延。我的理解，無極是世界剛剛形成之初的狀態，存在的物質還是一團緊聚的氣體，就像陽光蒸發地上的一灘水一樣。如把蒸發的水氣用玻璃罩罩著，我們會看見水氣在罩內翻騰、滾動。這是立體的動，其中有高低、有左右、橫豎的對盪流動。無極就是提供玻璃罩與水，這已提供了足夠動能的原素，所以是太極之母。太極是提供玻璃罩罩著水的環境，陽光的熱量便是因緣巧合，而致產生能量的立體流動。太極因此提供了動與靜的契機，當受到外來的干擾，如陽光的熱量，太極內部的環境便會動起來，這種滾動的情況是立體的動，有上升，有下降，有左走，有右走；其中的動都是相因互果，既對立但又連在一起，這便是陰陽，也是其特性。這種情況很難有全面的詞彙可以形容其中的動態，用點、線、面、體或八門勁等詞彙都不全面，最好的辦法是自己看看這自然現象才會心領神會。既是自然，當然是自然而然、這便是道。

太極分兩儀，可以說太極就是由陰陽兩儀所組成。在太極圖中的陰陽兩儀，我們稱之為陰陽魚，因為黑色的陰儀中有一點白，而白色的陽儀有一點黑，就如魚的眼睛。其實這裏的含意是陰中有陽，陽中有陰，兩者絕對不能分離。在太極圖的圓圈內，陰可以擴大佔據圓圈的百份之九十九，但絕不能將陽迫出圈外。當陰不能再進時其力即盡，也就是陽擴大的開始。所以陰陽學說中便有陰極陽生，陽極陰生之說。在自然現象中黑夜與黎明的轉換就是個好的例子。陰陽既然有別，其中便有分界，這條界就是「中」，而這個中是可以隨陰陽的大小而改變的。一個太極是由陰、陽、中組合而成的，我們稱之為「含三為一」。

練太極拳首先要將自己身體分陰陽，初步的分辨是頭是陽、腳是陰，胸是陽、背是陰，左為陽、右為陰，雙手抱圓時外是陽、內是陰。練拳時要左右、上下、前後相對相隨。舉個例子說：左面縮小，右面便放大；胸往內收，背便放大，這跟玻璃罩內氣體流動情況是完全一樣的。太極拳的身法如虛領頂勁、氣沉丹田、涵胸拔背、鬆胯擴膝等便是按此道理而制定的。這是最基本的太極道理應用在太極拳上。進一步是身體各部份陰陽，越細越好，直至身體處處都是陰陽，功夫便進超凡入聖的階段。

水的特性

　　王宗岳拳譜第一句便說：「長拳者，如長江大河，滔滔不絕。」我們看拳譜不能單從字面上去理解，要懂得捕捉作者的用神。這三句拳譜最重要的是「江河之水，滔滔不絕」。王宗岳要說的是，太極拳要有水的特性。要練好太極拳，第一要務就是要弄清楚水的特性。這樣，我們才可以訂立練拳目標及練習的方向。水的特性大致上包含了四點：

第一點：無自性（從人）

　　水是沒有固定的形象，你用一個圓形的盛器載它，它便是圓的；放它到四方容器，它便變成四方。倒水在地上，它便隨地形散開，從高處跟地心吸力往低流。將手插入水中，它從來不加抗拒，手一抽，水便合上來將空間填補得完好無缺。這就是太極拳譜裏要求做到「從人」的真義。

第二點：無孔不入

　　吳家太極拳有八法秘訣，其中對按勁的描述如下：

　　「按勁義何解，動用如水行，柔中寓剛強，急流勢難當、遇高則膨滿，逢窪向下潛，波浪有起伏，有孔無不入。」

　　這幾句拳譜很淺白，不用多加解釋了。一般物體撞擊另外一件物體時，力量都集中在接觸點上，打擊的力量很集中，再從接觸點擴散開去，但受影響的範圍是有所局限的。太極拳的打擊模式卻不同，要模仿海浪打上堤壩一樣，水一接觸堤壩便向四方空間擴散，不單止表面散開，所有低窪空隙都會滲進去，是立體的包圍，影響面積十分大。太極拳八門勁都是從一個總勁中衍生出來的，都要遵從水的特性，否則便與其他武術無分別了。

第三點：可分散可連合

水本身是由無數份子所組成，當大量水份子聚在一起，水體便變得龐大。在水體裏，每個份子都會做其應該做的工作，主要是跟地心吸力流動，努力與身旁的其他份子接合在一起，將自己的重量貢獻給水體。這種特性無論水體大與小都無分別。水溝中的涓涓流水好像沒有什麼能量，但是當涓涓流水聚集成河，翻起十米巨浪時便感覺到其威力的可怕。這種巨大水體不會持久，當水體能量得到釋放，大水體又會分散成無數的細水體。這種一聚一散的特性是我們需要學習的。拳譜中提及的「忽隱忽現」也是從這個道理發展出來的。

第四點：極柔軟、極堅剛

水的本性是柔軟的，但當水體變得龐大，其重量相繼增加，柔軟的感覺會變得堅剛。洪流、巨浪能摧橋倒樹，就是水體的重量加上流動的速度轉化成的能量。我們練拳如能將手臂每個份子都鬆開，手臂便會化成貫滿了水的一條大水管，手臂是鬆的，但其重量變成水份子集結在一起，這樣，重量才能發揮得淋漓盡致。

那一門的架子最好

　　無論陳、楊、吳、武、孫等架子都是由前輩高人花了無數心血而編定的；是結合始創人的個人學識、體格、性情、武學背景及先天反應而編定的。外型雖不同，內涵的追求卻是一致的，應該說都是經千錘百煉的好東西。只要能按原則去練，那一套架子也會帶你去到同一個境。除了學習拳架還要通拳理，要學習拳譜還要對太極、陰陽等哲學有認識。有了這些基礎，還要看個人努力及其悟性，才有機會到達高層次的神明階段。很多人練拳，只著意在架子的外形上，而忽略了內動的鍛煉，花了數年甚至數十年所得的，只是一套沒有內涵的空架子。養成了壞習慣，要將練習方式改過來不是一件容易的事。學拳者須常常撫心自問，自己所學的是否跟王宗岳拳理一樣呢？跟人家推手時腳上用力蹬，手往前直推，鬥蠻力，是否符合太極拳之本呢？「學無前後，達者為師」，既然是學得不對，就要下決心將錯誤修正才對。將太極拳總勁「八門五步」逐一加進自己熟悉的架子，只要用心推敲，默識揣摩，定能有突破性的進步。

　　拳譜云：「由著熟而漸悟懂勁」。意思是要從熟練拳架上有所體會而進入另外一個階段。所以練太極拳從練架子開始，是一條正確的學習途徑。但是，架子只是一樣工具，它幫助我們啟發身體內部機能而產生另外一種能量。此種能量，簡稱之為太極勁。太極勁無論在產生及運用的過程，都與我們日常用力方法相反，是很難把握的技巧。因此，太極拳需要長時間的訓練，使我們生理及心理能夠逐漸適應新的發動方式，才能運用。現今學拳，大部份以學會一套架子為畢業目標。很多老師為迎合大眾歡迎，把不同家數的套路增長縮短，使學員學完一套架子又一套架子，以多為榮。可是，內動的訓練，一切欠奉，這種練拳方向，根本就是與太極拳正路背道而馳，離目標愈來愈遠。

　　一些人更硬將氣功與太極拳連在一起。可是，各主要拳譜中從沒有提過太極拳與氣功有任何關係。與氣有關的只有「在氣則滯」、「有

氣則無力」、「氣直養而無害」、「腹內鬆空氣騰然」、「以心行氣」等句，都是練拳的心法及感受。練拳時意動則氣隨，是會有如水或空氣在體內流動的感覺，這是身體內部機能活動的感覺，亦可以説是能量流動的感覺。我們練的不是追求氣動而是內動，所以，稱太極拳為內家拳比稱之為氣功更為合適。不同的拳式會刺激身體內部不同部位，使其動起來，最後聽命於意念。單練某拳式，目的是促使某身體內部機能活動起來，增強肌肉的記憶，也與氣功無關。

　　如立心學太極拳，先要訂立學拳目標，再決定要學的是傳統或是簡化太極拳。不要單憑對某種拳架的外形喜好而作為抉擇的指標。要認真考慮自己是否適合練此種拳架。每一種傳統太極拳都有其特色。陳式拳架在武術上保留比較多，腰馬活動要求高；楊式架式大，追求開展；吳式架子略小而緊密；武式緊密而保持高樁……等等，都是學前應留意的地方。有了這些資料，要考慮自己身體狀態才能作出一個合理的選擇。

如何選擇老師

現今社會上，可提供的太極拳課有各門各派，有傳統的，也有簡化的，有刀、劍、杆、扇等器械的，真是五花八門；對太極拳沒有認識的，真的不知如何取捨。有心學太極拳首先應問自己學拳的目標是什麼。如只想學一樣肢體運動，提升血氣運行及個人平衡的反應，在拳課中認識一班新朋友，我建議參加康文署舉辦的拳課，這種大眾化課程收費合理，一班三、五十人，每天早上一起運動之後一起上茶樓，對身心都有益。

如欲追求太極拳的真理，須在傳統太極拳上入門。首先要考慮自己能花多少時間在練拳上。如只學而不練是沒有用的。不要存有幻想我比別人聰明，可以很快便掌握到竅門。太極拳是一種高級藝術，而世上每一種藝術都是以工夫來換功夫的，絕無捷徑。每一派太極拳都有其特色，修練的方向正確都能達到太極拳的高層次，很難作出比較。當然，如能有幸找獲良師引路便容易走上太極拳正確的道路。但明師難求，對初學者而言，如何選擇老師亦是一個難題。在這裏，我可以提供一位明師必須具備的條件給大家參考。首先要明白一位有「名氣」的老師不一定是「明師」，而一位明師應該具備下述條件：

- 立志弘揚太極拳，教拳並無保留，更有廣闊胸襟，能接受外間正確太極拳理論；
- 理論，拳架及推手都會教；
- 個人對中國文化有一定的修養，尤其是中國哲學，如易經或道家思想等等；
- 專注一門太極拳的修練；
- 不會收取極昂貴的學費；
- 按著「用意不用力」的方向走。要知行合一，不可講一套，做一套；
- 你在靜態下，他可以不用力將你的根拔起。

八門五步

　　學拳架是太極拳入門的方法，就如我們初上學時學寫天、地、牛、羊等生字。我們上學不是單為了學生字，目標是更有效率的溝通，學生字只是最初步的入門方法而已。學識了拳架的招式線路，便須進一步了解太極拳的運動模式，不往這條路走，得到的只是一個空架子，不能啟動身體內部機能而產生另外一種能量。首先，我們要明白什麼是「八門五步」。

　　八門五步又稱為十三勢，是太極最重要的內容。不練八門五步，就永遠進不了太極拳的門。我們練架子是要求我們在自己平衡的範圍內形成一立體圓圈。前輩們把八門說成四正及四隅：掤、履、擠、按、採、挒、肘、靠。其實這名稱有兩種意義，第一是表示方向位置，其次是太極拳勁路的稱號。二者本是同一樣的東西，因為練太極拳時身體是要保持一個立體圓球，這個圓體一動，八個不同方位就產生不同方向的勁，總稱八門勁。這勁是由圓球中心擴張旋轉產生，並不是由手、腿或身體某部份單獨發動。如果身體某部份單獨發力，便會產生直勁，遇到阻礙便變成頂勁，違反拳理。以另外一種方式去解釋八門勁：上、下、前、後、左、右、裏、外代表一個整圓，加上螺旋及開合此二種發動基礎，便合成八門勁。自己的圓球做得完滿，勁便會均衡的滿佈全身，意念一動，開便是放大，合即是縮小。開中有合、合中有開，外圍開即是內圍合、外合即是內開，所有動作都是以螺旋方式放大縮小，一個立體滾動的圓球便產生。這就是八門勁產生的基礎。

　　前輩們對八門勁有自己的解說，有些針對方位，有些則將重點放在勁的方向上，但都沒有將八門勁重點說清楚，把後人弄得胡塗了。再簡單一點解說：太極拳總勁就是掤勁，是身體重量放到地上反彈到全身的勁，其他七門勁是身體圓球轉動時不同方位產生的掤勁。有這樣的勁才是一動無有不動，才可以支撐八面。

　　五步，是左、顧、右、盼、中定。如立身正中，左右就是前方

左、右各 45 度。顧、盼則是後面左右各 45 度。中是自己脊椎，分佈就如骰子上的五點。我們形成的立體圈是活的，可前後左右移動。但無論怎樣動，中正平衡不能失。脊椎垂直向下沉，尾閭骨（尾椎骨）一段是要時常保持中正，是不能搖動的，中正一去，人便不能保持平衡。所以一定要保持虛領頂勁與氣沉丹田，使脊骨產生上下對拉感覺而保持中正。用腳前後左右移動是令身體圓轉移動之方法。腳掌放在地上，無論怎樣動，著力點只有一點，而且這點是不停在腳掌間交替轉換，如荷葉凝珠。人像一個皮球在地上滾動，滾動點只是一個不停轉換的小著力點。如何轉換著力點，就看外來推動力之來向而相應相隨。我們的身體並不是皮球，要練成皮球之效應，便非下苦功不可了。不單走架如此，發勁亦要如此，發勁時，腳一蹬實，便是用力，違反拳理，地心吸力也不能用上。在拳論中清楚述明「雙重」是病，解決方法是要改善腰腿的運動模式，讓著力點不停的轉換。

談到著力點，就不能不談「根」。太極拳的「根」是活的，並不完全在腳，而可以在頭頂，由頭頂虛領而達至平衡。試看一個不倒翁，無論怎樣推它，它總能彈回原狀，因為它的底是圓的，著力點可順外力而轉換，而身體（脊骨）及頭是一直保持垂直中正的。如果把不倒翁的頸扭斷，讓頭垂在一邊。效果便完全不同。不倒翁也會倒下來了。外家拳術常常強調落地生根之馬步，但這只是向單方面以力迎力之訓練而已。以力迎力是「頂」，不是太極拳所追求的。這些訓練在頂力的接觸面上很強，但其他三方面卻是不堪一擊，輕輕一推便會令其失去平衡。因為用力，這種馬步的根亦容易浮起。太極高手只要利用對方身體小小之反彈力，便能將其根浮起。相反，他自身的著地點不停轉換，根是活的，加之飄盪的頭頂，根本無根可尋、無根可拔。

八門五步之訓練

　　練架子的主要目的，就是八門五步的調整。太極拳在武術史上是較晚產生的拳種，拳架裏的招式，大都是從其他拳術中借過來的。每一招式基本上都有其實用價值，可攻可守。但這些用法，並不是太極拳訓練所追求的目標。如我們把這些招式的原本用法照搬，使用起來便跟外家拳一樣，練不到太極拳的神髓。太極拳招式是經過小心選擇，其動作都可以給我們練八門五步。在練架子時，我們是要用心領會，每一個動作都要跟老師教的練拳心法及太極拳總勁配合。這包括意氣能否做得完整，佈滿全身？中正能否保持安舒？手腳可有超出自己平衡範圍？是否每個動作都包含身法如：虛領頂勁、氣沉丹田、含胸拔背等要求？動作可是由腰先動，經過背、肩、臂最後才到手指？身體是否放鬆？每個關節能否透開？……等等。

　　上述的要求是在練拳架時一點點累積下來，成為習慣，建立起穩健的基礎。練架子時要有這樣多的要求，所以太極拳都練得很慢。但必須知道，練太極拳慢，不是因慢而慢，而是要完成所有要求才慢。這才慢得有意思，合乎要求。當練至隨心所欲時，便可慢可快，真的與人交手時，人慢，我隨之而慢；人快，我隨之而快，快慢隨人，但發放則由己。

　　太極拳架子的動作及身體反應，全與我們日常習慣了的使力方法相反。首先要將反應變得被動，能被動才可避免使出拙力，這樣才有本錢變得「柔」。身體鬆柔，方能從人，能從人才會靈活。手腳動作是從腰起一節節順次序的動。平時如果我們要拿一個瓶子，想也不用想，伸手出去便拿。這個動作「意」在手指，以指帶臂。這是局部的動，拙力便會用上了，而一用力，身體的重量便會被力所抵消。太極拳的動，要求由中發動，是先胯轉，命門凸出，帶動脊骨起伏，肩關節向前流，肘關節向下沉，腕關節向上升，再帶動指關節向下而接觸瓶身。意是從腰起，一節節的像油壓挖路機，一節節的按次序的動。

手上的動，是因為關節對盪而產生的槓桿效應而升沉，而動力來源全是升沉的反作用力。這些動作是合乎物理定律的，亦是發揮最大力量的機械常規。內燃機的曲軸，起重吊臂，全是用這個原理。動作進行中，每一關節都是向相反方向對盪，而且是螺旋的向目標推進。動作中包含了上、下、左、右、前、後等，八門全部兼顧到。這種運行的勁，對方是抬不起、按不低、撥不開的。除非是以八門相應，否則怎樣也擋不了你的手進來。當動作做得準確，什麼纏絲勁，螺旋勁都會自然用上，不必再花心機。這是太極拳境界中的運動模式，與日常運動模式是相反的。

手之三節

　　能夠由中心按次序的動，就是拳譜所講的節節貫串。要練至全身節節貫串，並非一年半載之功可成。初學者可先嘗試將手臂貫串，練習時先留意肩、肘、腕三節。整個手臂像一條蛇那樣游動，身體其他部份順其自然可也，因為在初學時實在不能兼顧如此多關節。練架子時，無論手臂的進退都要肩先動，肘次之，腕最後才動。在這過程中，都離不開一開一合。通常是左手開，右手便合。如雙手往同一的方向推動時，一定與身體互相對濬。

　　這三節動作聽來容易，做起來是十分困難的。尤其是肩的關節，平時極少單獨運轉。起初動起來，只是整條臂在動，或只有前臂在動。這方面的訓練，一定要有恆心去一點點克服，才可命令那些不隨意關節，去做指定之動作。起初可以學機械人一節節的動，每動一動都要略停一停，確保每關節是獨立的動，這種動可以稱之為方轉。當關節漸漸能夠獨立的活動，便要用意將棱角磨去，動作改為圓轉。當關節能圓轉，上臂、前臂及手掌才能連貫。練架子時要刻刻留心，務求每一個動作都包含三節在動的目標。一套架子下來，能將手三節逐一靈活的發動，以螺旋及弧線的開合，拳藝便進了一大步。這種貫串的訓練，主要是要令不隨意的肌肉和關節活起來，聽命於自己的意念。進一步便是打通身體內部，而建立起一條通道，讓內力流轉及傳送。這是由外練轉到內練的必經之路。

放鬆

太極拳要求放鬆。但並不是將全身放軟至軟綿綿，半死不活的樣子。有人練拳，合上眼睛手腳軟散的動。這是不對的，這是「丟」。這是將太極拳「意氣貫連」的要求全拿掉了。我們要求身體像打滿了氣的氣球。外皮是鬆的，外力頂進來會凹進去，但皮下是充滿了氣，是有彈性的，繃得緊緊的。這樣「掤」勁便佈滿全身。這亦是意念的訓練，要時常將自己當成一個充滿氣的球。在這訓練過程中，要注意不要繃得太緊，過份的繃緊，很容易便犯了「僵」的毛病。一定要做到緊鬆均衡。練鬆要用意念命令身體每關節都透開，令關節之間的空間加大。愈透開身體便愈鬆。這情況好像皮鼓的皮，皮不拉緊，鼓打不響；可是皮拉緊目的是把皮的細胞拉鬆，這樣才能產生清脆的鼓聲。這是拉緊還是拉鬆？答案是，既拉緊又拉鬆，說不清楚。但這正是放鬆的要訣。

透開的訓練不容易拿到體會。練習初期，可以用站樁為輔助。用意念命令由頭至腳每一關節逐一透開，周而復始便會慢慢培養起來。站樁只是一個方便法門，這種練習方法，使我們不用分神在拳架動作上，而可集中精神放鬆身體。一有體會便不要留戀在站樁上，應在走架上練。我們練的是拳，不是站樁。

練架子時，除了透開的要求，還必須注意每舉手投足時，都要想像手腳都是給地心吸力吸著。每個動作都由腰發動，經脊骨、背、肩、臂一節節的傳到手指。漸漸你會感到手腳的重量。越練越重，手腳像千斤重，架子還沒打到一半已經吃不消，汗流浹背，但要堅持。每伸手提足都要感覺到手足的重量，想像要將它掛在牆上的一個釘子上。日久有功，身子越練越鬆，身體越練越沉重（是身體表現出來的沉重量，非體重增加。）將手放對方身上時，重量便能傳入對方身內形成壓力，未受過太極拳的訓練，要抵消這種壓力，便要使上拙力抵抗，僵勁便因此而起。僵勁一起，下盤著力點便不能流轉而生

雙重之病，容易失去平衡。這是一種練習釋放重量的方法。但是重要的是，要知道放重量不是最終目的，重量能放得出，才能有反彈力。能駕馭反彈力，才算是能用上地心吸力。用意不用力的關鍵便在此中尋。

鬆沉、透開

要用一拳或一掌將一袋一百斤的米打離原地，是一件十分困難的事情。我們身體亦有一百幾十斤，為什麼卻容易被推倒？一袋米放在地上，袋中的米粒是處於被動的狀態，它們只會因外力的大小而動多或少。一點反抗都沒有，只有百份之百的接受，亦百份之百將所受之力向旁邊的米粒傳開去，直至來力消耗無形為止。我們身體就是一袋米，是一個大個體，袋中的米粒就是我們身體的各部份，是小個體。小個體只要是被動的，大個體便出現鬆及透開的狀態。我們容易被推倒，是因為我們身體會有自然反應，對外力產生相抗。這種反應，自小已經養成，已成為不用思考的行為。有反應就有「頂」，這樣，小個體便不被動，著力點便出現。著力點受到外力便會傳到身體重心支柱。到此地步，如不能將外力分散，傳到身體其他小個體，便只有用力和外力相抗，結果是力大勝力小。太極拳是要求我們可以用意念來控制身體之動與不動，亦可改變自小形成的反應習慣。可以接受便可以鬆。可以鬆便可以透。可以透便立於不敗之地。意念控制練到家，身體內小個體便可隨力而動，組成一隊小個體團隊，合作承擔及消耗外來之力。

在實用上「鬆沉及透開」可以是局部的，也可以是全身整體的。我們先研究局部的鬆透。比方對方捉著我的前臂，要把我推出去，要達到這目的，對方的力量要從我前臂經過肘與肩關節，才能到達我的重心支柱——脊椎。力不到我的重心，我就不會被推倒。如果我將肘關節鬆開，對手的推力在這裏便給切斷了。推動的只是我的前臂。其次我還有第二道防線，就是肩關節，亦可將來力切斷。如果我可以用最直接了當的方法，去破壞外來攻擊力，就不應捨近求遠，在最接近來力的關卡將問題解決。功夫練好，身體任何部份都可將外力傳透至每一骨骼、肌肉、皮膚。亦可用腰、膝、腰胯、命門、肩、肘等關節，將外來力量耗盡。

我們練功時，應從局部關節入手，要不丟不頂，捨己從人。需要時身體可節節分開，亦可連成一整體。對手推上來時，可令其覺得輕如無物，也可令其感到力重千斤。練習過程中要同門給你餵勁，久而久之，勁才聽得靈，接得準。向「我獨知人，人不知我。」的境界邁進。

　　整體透開的訓練，除餵勁外還要多推手。用意念去命令身體各部份，使不隨意肌也活起來。尤其是在壓力之下，用力的習慣便不自覺地爆發出來。很多人走架時看上去很鬆，但一推手便僵硬如鐵。這就是練拳不練功的後果。在推手壓力下，命令身體各關節逐一透開，周而復始。透開的立體圓做得好，掤勁自然滿貫全身。中正能安舒，重量沉得下，便可以從人。這就是拳譜所說的：「從人則活、由己則滯」。用推手中所得的感覺練習拳架，這樣反覆驗證、修改，內功便會增長。前輩們有一句良言：「推手如無人，練拳如有人。」 意思是在推手時自己要處於無壓力下的鬆空狀態，在練拳卻要幻想著自己正與人在推手。這是很有啟發性的練功方法。

點、線、面、體

　　點、線、面、體是幾何上的用語，是立體擴展的運動模式。世界上，流體如水，氣體如風、空氣，就是以此立體運動模式移動的。太極拳要模仿水性，因此以點、線、面、體去形容在太極拳的動作是比較貼切。太極拳無論在推手或與人有身體上之接觸，都要施展「沾連黏隨」的技巧。我們與對手的接觸，從最初的接觸點起，須以點、線、面、體的立體擴大接觸點，如水湧上海堤；如此，對手便難知你的意圖、方向，難以借你的力。另外一種太極拳內行説法就是：一接觸「掤履擠按」四勁便要用上，掤履擠按就是點線面體的運動模式。

　　以這種立體移動模式接觸對方身體，便可以感覺對方身體那一個部位是一個平面，可以大面積受力，這樣便容易控制對方。相反，經過嚴格太極拳訓練的身體，已懂得放鬆，受力點可能由一個平面減少在一條線的位置上，這樣便不易受制於人。高手的受力點可以縮小至一小點，況且這點還會走動，這樣著力點很難找，更難將其身體推動。「行家一出手，便知有沒有。」太極高手與你身體接觸，便知道你功夫有多深。聽勁高明者有「我獨知人，人不知我。」的本領，勝算便高了。

　　我們與對手接觸時，不應停留在同一點上。一停，便產生「雙重」，容易給人借力。我們應從一點，不停的擴展至一條線，再擴展至一個平面，由平面擴展到身體每一個部份，在做到點、線、面、體的過程中，包含了不少的技巧。但萬變不離其宗，就是要走弧線。要做的輕、靈、透、徹才能達到效果。這是講個人功夫深淺的問題了。如「點、線、面、體」的過程做得好，可產生下列效果：

　　點——聽到對手的功夫深淺，受力面範圍，身體會不會放鬆。

　　線——將控制範圍擴大，將己勁透到對方的維持重心平衡的腳上，準備接應對方的反彈或反抗力。

面——加強控制對手受力點的面積，接應對手的反彈力或反抗力而將其根拔起，並將這種反彈力量引到受力的面積上。

體——用意念將受力面積包圍，勁向四方八面放大，佔據一個立體空間，對方便會失去平衡。

用意將勁形成一個立體包圍網，對手的根便會給拔起，平衡不能維持，身體因而受制。進一步將重量放到對方發僵的地方，對手便會跌出去。跌出時，對方身體是自己失去平衡脫離我的手而跌出的；如果用力推開對方，就違反了太極拳不用力的原則。跟太極高手推手，很多人連自己怎麼跌出去也摸不著頭腦。其實嚴格地說，這些人是自己跌出去的。主要是他自己的平衡產生矛盾，加上去的重量只是令跌勢加速、加快而已。

「點、線、面、體」是接觸的規則，不應輕易改變。一個點、線、面、體過程給破壞了，第二個點、線、面、體又要再起，可左、可右、可上、可下，看對方抵抗力的方向而應變，情況有如水珠在荷葉上的滾動，又如水在一個平面的漫延。點線面體不單可用手做，身體任何部份在接觸時亦應跟隨這個規則去做。高手可用一塊皮膚或一個指頭去拿對手，將人放出去，都是按這個規則去做的。

在推手時，我們其實是不停的做點、線、面、體，去控制對方。如對手是懂拳的話，他也在不停的破壞你的點、線、面、體的路線，更從你的錯處反過來施點、線、面、體於你身。推手時，可以說是比聽勁。功夫低的，摸不清對手的底，對方聽勁功夫高一線，便可控制整個局面。

小腹貼大腿根

　　太極拳是講求法度嚴緊，一招一式都要一絲不苟。這種要求並不是在雞蛋裏挑骨頭，而是要符合力學的定律要求。姿式做的不準確，應有之效果便不能達到，什麼「無力打有力」、「四兩撥千斤」，全都變了空談。這好像一個手錶，機械系統中一個小部份出錯，時間就不準，嚴重的，錶便停了。練架子之過程中，胯是最難練得好的部份。而這部份亦往往直接影響我們姿式的正確。初學者常見之通病是胯不能全打開，一個弓箭步只能做四份之三，而身體亦未能站得正。這種壞習慣一旦養成，要改就很困難了。而這也成為日後練鬆胯、練發勁之一大阻礙。練架子時，無論做坐胯或弓箭步，腰盤都要中正平衡，尤其是弓箭步，要做到小腹貼大腿根（大腿盡頭），胯才能開得透徹，重量才可放得下。

　　在練習過程中，最好在練架子時，隨時隨地停下來，檢查自己的胯是否開的足夠，雙腳的距離是否如肩膊一樣闊。加上鼻、手（食指）及腳（大腳趾）三尖相對，姿式便會正確。要做到三尖相對整個背部一定要圓滿，而全身的身法上要求，要時刻注意。腳步的移動亦是由胯帶動的。左胯往下降，右胯便會上升將腿從後帶上前到左腳旁。尾閭螺旋向下，右腳便會被身體重量往前推出。這樣腳步收放皆靈，重心轉換才快。而且能配合身法，這才是真正的以腰為主帶動全身。這是太極拳練下盤的基礎功，要好好的下工夫練習。

拉筋

太極拳有其獨特的訓練方法。一般運動都會做「拉筋」這些伸展輔助運動作熱身，但太極拳不適宜做這些輔助運動。太極拳重視「意念」的訓練。要養成一走架，「意念」便命令肌肉及關節鬆開，進一步便可以放鬆那些半隨意及不隨意肌。這種鬆是一點點養出來的，日久功深，可以將用拙力的習慣慢慢改變，走向不丟不頂的目標。拉筋的訓練，可以將筋及韌帶拉長，但停止練習一段日子，筋及韌帶便會回復原狀。另外，這種暫時性的筋肌拉長會影響感覺神經，令到用意念放鬆筋肌的機能不能正常運作。有拉筋習慣的，在練拳時在外形上看似很鬆，但一遇上外力，抵抗力便會產生。從太極拳觀點來說這是假鬆，否則練跳舞跟練太極拳有什麼分別？

除拉筋外，重量運動亦要避免。重量運動會將肌肉收緊，會令我們意念放鬆的訓練變成事倍功半。練太極拳的，肌肉是鬆而有彈性，有點像游泳選手的肌肉，但更富有彈性。意念放鬆做得好，可以感覺到氣血在五臟六腑之間流動，猶如給體內臟腑做按摩。一些高手走架時毛孔都能放鬆，連皮下血管的血液運行都可以感覺到。走架時，因身體內部放鬆，血液運行加快，是運動量大，消耗量小的運動，因此太極拳可以產生與別不同的健體效果，年老多病或大病初癒者都可以練太極拳。其他運動如跑步，對增強體力很有幫助。但這是運動量大，消耗量大的運動，對年青體健者合適，但年長體弱者，便不能應付這樣大消耗量的運動。

中正安舒

一開始練拳便需要意守脊椎骨。脊椎骨是我們身體的中心，每一動都應由脊椎開始。欲往左，脊椎便螺旋的向右轉，往右則左旋。拳譜上說的左顧右盼並不是將頭轉移，而是整條脊椎轉動。練拳時，我們時刻都要保持身體成為一個立體圓球。在動作之間如果圓心擺動我們便不能保持圓形，離心力及向心力都不能正常地產生，借力打人的機制便不能成立。所以，無論前後左右移動，中心只能螺旋轉，而不能搖擺半點。嚴格來說，虛領頂勁、氣沉丹田、涵胸拔背、鬆胯擴膝等身法要求，都是為中正安舒服務的。

兩條腿是用來支撐身體重量的。我們可以將身體的重心放在其中的一隻腳上，這隻腳是支撐身體的重心，但是身體的中心仍然在脊椎。重心與中心一定要分開，否則變成雙重，雙重則滯，給外力一蹴便會失去平衡。要想像脊椎伸展出一條尾巴，垂下至地面。無論將重心放左或放右，尾巴還是自己獨立直垂下地。太極是陰陽之母，動之則分，一動，陰陽便產生，但兩極之間一定有中：上下中、前後中、左右中，都是含三為一，不能分割。尾巴是中心的延長，重心的腳是實，是陽，另外的一隻腳是虛，是陰，仍是含三為一的道理。

意守脊椎是初步守中的訓練。先把左右分清，熟習後可將脊椎的一條線縮小至丹田與命門之間的一點上。能意守在這點上便可分上下、左右、前後、加上螺旋開合，八門的身法便成立。拳譜云：「主宰於腰，形之於手。」所有的動都是發始於這一點上，這是身法。手動腳隨是手法、步法。身法為主，手步二法為賓，喧賓奪主就走上用蠻力的路，與太極拳理背道而馳。

守中時**脊椎**的要求

我們的脊椎結構不是一條直線的往下垂，在正常狀態下它是呈波浪形的。與兩肩平衡的椎骨是「大椎」，這是胸椎的第一節。大椎以上是頸椎，往下十二節是胸椎，往腹內彎進的五節是腰椎，以下便是尾椎。腰椎往內彎是生理上的設計，其效用有如汽車的避震器以保護整條脊椎以免在日常活動中受傷。這五節椎骨受的壓力最大，這也是我們最常發生腰痛的位置。

腰椎的第三節是「命門」，是身體上與下的中心點。練太極拳要含胸拔背、裹襠時，要將腰椎往外張開，與胸椎連成一條直線，這是開勢，即放大之勢。開胸、兩肋放鬆下降、腹股溝鬆開是合勢，命門便往內彎進去。我們練拳不停的放大縮小，命門則一開一合，太極拳內行稱之為「命門呼吸」。很多時在拳譜所提及的呼吸並不代表肺的呼吸而是指命門呼吸。練外家拳的人腰板硬直及挺胸，命門內收，但練太極的卻要腰圓背厚，要求命門外張，有明顯的分別。

命門內收會將連接命門的上下通路關上，上半身的氣不能貫通下半身，正如俗語說的「上氣不接下氣」。為了能打開一條通道，讓意氣貫通，所有練氣功、內家拳的都要著意命門張開的要訣。

練太極拳在絕大部份的站立姿勢都要保持命門往外擴張，保持脊椎的垂直。但這樣還不夠，因為上身的重量還未能放至尾椎的底部，人的重心還留在命門或以上。在此情況下，人受外力所推，命門便易發僵與外力相抗，很難將對方的力引到地上，人亦容易失去平衡。要改善便須將兩胯鬆開，用意將上身的重量由兩肩往脊椎流、往下行、直至尾椎的底部。尾椎的底部是向小腹前彎的，當重量流到這個區域會將尾椎進一步往前往上送，恰好將丹田托起。

丹田中的能量按原路往上升，含胸、拔背是收，亦是畜勁，勁蓄在大椎。重量由大椎往下放，沉於丹田，這種重量的下沉將大椎中所蓄的勁經雙臂、肘、腕、手指放出是放勁。蓄、放的過程中，命門都

要保持張開。勁收得緊便可以拔對方的根，勁發得脆便能放得人出，這便是「運勁如挽弓，發勁如放箭」。

　　太極拳所有動作均要保持中正方可以建立一個立體圓球，這樣才可支撐八面，脊椎不能亂動，前進後退要由脊椎起動而帶同身、步相隨。左右的活動只能轉，螺旋的轉，有如圓規的中心之轉動，否則圓圈便畫得不完整，弧線所引發的離心力亦不能產生了。

活潑於腰

拳譜上說的「立如平準」只是一種比喻，不能如實反映真實情況。一個天平只有左右兩個盛器，但在現實情況身體在任何一個角度下都要有天平的功能，不論外力從那方來都能秤彼勁的大少、方向。所以拳譜又加了一句「處處都是陰陽」以補其不足。天平能秤得準，兩個盛器一定要保持平衡，否則功能便會失去。天平不平衡原因有：

- 兩個盛器與中桿的距離受到干擾而改變；
- 中桿偏了，不中正；
- 盛器的橫桿與中桿的交接點不靈活。

當對方用力壓向你的中軸，你接觸點往後退或後腳往地上蹬都會影響你的中定的運作。因此，不丟不頂是第一個條件。拳譜云：「活潑於腰」是要固定命門以下的一段腰椎，像車軸安放在加了潤滑油的軸乘中，可以靈活轉動。如你的中軸能保持中正安舒，又能放鬆靈活，與外力的接觸點上不丟不頂，讓外力進入身體，踫到中軸，中軸便會自然的隨力而動，繼而身隨脊轉，使對方的力落空。要做到這效果的竅門就是被動，是百份百的被動，其中略有一點自主的轉動，腰的靈活性便會有影響。這樣才是真的「活潑於腰」。

上述的是高水平的太極拳功夫，一般拳齡淺的朋友都不能做到，所以在練拳時須常常留心腰脊的中定才可慢慢養成習慣，這方面的功才會慢慢長起來。要減輕外力對自己中軸的壓力還有很多技法：可以將身體重量放到對方手上抵消其來力；可以用意念將自己的中軸縮小成一條線令來力落空；乾脆將中去掉，將自己的根放到頭頂，身體隨外力而動；用手的重量放在對方臂上將來力割斷，原地將力還給對方等等。可是，這些太極拳技巧也不是練兩三年太極拳便可建立的功夫。

太極拳不單是武術，是藝術，是藝無止境的哲學。一生練拳，單是一個不丟不頂、一個放鬆，直至到在世上最後一天還未做得好。

太極拳的呼吸

　　練氣功是採用腹式呼吸的，目的是呼吸深長，在過程中能增添氧氣的吸收，其中有逆呼吸及順呼吸法。吸時小腹往內收，是逆呼吸法，順呼吸則吸時小腹往外脹。練太極拳亦採用腹式呼吸，要順其自然所以是用順呼吸法；即吸時小腹往外脹，因此氣便能存於丹田，氣不上提。上述之順、逆呼吸法只用作參考，可以在平日生活中嘗試改變呼吸的方式，腹式呼吸對身體有益處。我們練拳不可著意在呼吸，呼吸自然會與動作配合，只要意守丹田，呼吸便會自然深長，由胸式呼吸轉變成腹式呼吸。如用意念想著呼吸很容易產生氣滯的現象，氣會整天滯在胸口不散，十分難受。練太極拳必須做到氣沉於丹田，否則重心不能下降，身體重量亦放不到腳底。

　　「命門呼吸」是太極拳內行的用語，並不代表真的呼吸，而是代表身法的運動。我們全身放大時要氣沉丹田、拔背、裹襠使整個背部都圓起來。這樣，命門便會與背及臀部全往外張開，有如順呼吸的吸氣動作，令小腹外張一樣。當縮小時，意在虛靈頂勁，開胸、肋骨下降，命門往內收。命門這一收一放好像呼吸時的小腹動作，所以稱之為命門呼吸。放大時以氣沉丹田為主但不能放棄虛靈頂勁，當縮小時虛靈頂勁為主但亦要沉丹田，這才有陰陽對盪。命門的往內收及外放是開合對盪，合乎拳譜所說的：「收即時放、放即是收。」合乎陰陽之理。

減肥

　　練太極拳來減肥不是不可能，因為背景問題每個人都有不同的效果。如果一個人從來不做運動，他能每天練一小時太極拳，當然會產生減肥效果。我在學太極拳前參加越野賽跑，每天跑十五公里以上來保持狀態。我因為受傷停止了跑步，這情況下，練兩小時的太極拳亦抵不上十公里跑，因此減肥效果便不顯著。幾十年前上海一位富家太太長期在家養尊處優沒有運動，身體變得越來越差。她求之於佛前，心中許願希望改善自己弱不禁風的身體。拜佛後她向寺中高僧求指引，老和尚告訴她只要誠心，菩薩一定會保佑她，回家每天向菩薩叩一百個響頭，一百天後自有奇蹟。這位太太回家按指示每日叩頭一百個。從不運動的她，由此每天做一百次彎腰仰起運動，不到一個月，身體健康便大大改善了，她還以為是菩薩保佑呢！

　　人之生病是因為臟腑不平衡。太極拳練得正確可以令不足或過盛的臟腑慢慢回復平衡狀態，人便覺得飲食香、睡眠好，精力比前旺盛。健康不健康不在乎肥或瘦，起居飲食正常加上適量的運動就是健康之道。如真要減肥令自己體形再回復美態，健身中心的課程是比較理想及實際了。

練太極拳要音樂伴奏？

跳社交舞、現代舞、爵士舞、體操、溜冰表演等等，是要隨著音樂拍子而動；因為音樂與動作是連在一起設計的，不能分割。音樂可以提升現場氣氛，令觀眾及表演者更投入，是表演不能缺少的安排。現時在公園裏很多太極拳班在練拳時都播放音樂，我一直都不明白音樂與練拳有什麼關係，因為拳架的動作根本便沒法跟隨音樂的拍子，否則便變成太極舞了。這些朋友在練拳時有其自己的韻律，而音樂則繼續播放，兩不相干。在公園適合練拳的地方隨時都有三、四組練拳班。一走進這範圍就可以享受立體聲的音樂：左面是「男兒當自強」，右面是「倚天屠龍記」，後面是「小城故事」好不熱鬧。

李亦畬大師練拳的《五字訣》，第一訣就是心靜：「心不靜則不專，舉手投足全無定向。」我們練太極拳，尤其是進入內練階段，需要一個寧靜的拳場，全神貫注的練功。香港生活緊張，能抽出來練拳的時間有限，如不好好利用這有限的時間，怎會有好的進步？練太極是嚴肅的運動，一開始便要養成良好的習慣，在盤架子時絕不容許談天及做一些分散注意力的動作。否則練拳既不能健體，也不會長功。習慣了在運動時使用音樂的人們亦應考慮到公園中還有一些需要在寧靜環境練功的人，應盡量將音量放輕。

太極拳與一般運動的分別

　　所有適量的運動都會對身體有益，因為運動能促進血液循環，使身體各部份得到更多氧的供應，使新陳代謝加快。一般帶氧運動都是由四肢運動的加劇而帶動內臟的運動。例如跑步，我們先跑一段距離才會覺得氣促、心跳加快，血液循環才開始增加。這種血液循環的加快模式是靠運動量增加來支持，但是運動量與消耗量是成正比例的，因此要消耗大量的體力才能支持這種運動量。這類運動可以在短期內提升體能，但卻非年長、體弱、有舊傷患或大病初癒者體力能夠負擔得來的。況且，劇烈運動多少都會對膝蓋、脊椎等關節帶來傷害。

　　練太極拳是要求用意念放鬆身體、肌肉、關節，在放鬆的過程血管同樣會得到放鬆，因此血液循環相繼增加。所以太極拳是運動量大但消耗量小的運動。練太極拳時的血液循環的增加量比劇烈運動少，所以要長一點時間才看到練拳的功效。太極拳健體的功效是王道的，可以慢慢的讓身體調理不平衡的臟腑，所以很多體弱者練拳三、五個月後，一些不常相聚的朋友在見面時會感覺其判若兩人；而練拳者本身卻反而沒有覺得身體健康有什麼大的變化。太極拳是養生的運動。

器械

過去十多年我在不同渠道聽、看到有關太極拳器械的資料，但是真確性是無從稽考了，大家不妨用之作為一種參考資料。

楊露禪是靠一雙棉拳一枝花鎗打遍華北無敵手而獲「楊無敵」的美譽。他的鎗法並不是什麼太極鎗而是按道家「陰符經」理論所創的「陰符鎗」。

楊澄甫之前並無太極劍。太極劍是武當劍客李景林隨楊家學太極拳後按太極道理所創。中國劍術以陰柔纏繞為主，劍刃從不與對手兵器踫撞。在電影上看到兩劍互砍都是不真確的情況，中國的劍劍刃極之鋒利，如果用來亂撞亂踫，劍一早便要報銷了。中國劍術動時以崩、挑、抹、刺為主要的心法。與太極拳的沾、黏、連、隨極為相近。

相傳陳式一直有用練桿子來提升纏絲勁的能量。現今除了陳家其他練家好手都有練桿子作為發勁的輔助練法。太極刀則不知是誰人所創。但刀法屬剛陽的武術，以砍、劈為主。不理解如何可將太極拳道理運用在刀上。

器械是雙手的延長。拳術、身法的基礎功未能達到一定水平，器械亦不能練得好。實戰用的劍都沒有劍尾上的紅纓，這些裝飾只是用來提高觀感所作的安排。今日坊間所見的太極劍、太極刀套路大部份都是舞蹈形式運動，與武術拉不上什麼關係。

太極拳與張三豐

太極拳發展已有幾百年歷史，但二百年以前的史實是傳言多於實質的記載，並不能確實。一直以來坊間流傳太極拳是張三豐所創，這是民間深受金庸大作「倚天屠龍記」內張三豐創太極拳的影響。金庸在寫作之前曾作廣泛資料收集，書中人物確與太極拳有點關係。他在「倚天屠龍記」中寫覺遠圓寂前向張君寶（三豐別名）及郭襄唸出的「九陽真經」，其實就是將王宗岳太極拳論原文搬到書上。小說並非史書，不可作為歷史看。

太極拳各派中趙堡有記載拳是由張三豐所創而傳給王宗岳而相傳下來的，言下之意太極拳的源流是始於趙堡。楊澄甫在其「楊家太極體用全書」中供奉張三豐為祖師。但書中王宗岳著的「太極拳論」卻被寫為是張三豐所著的文章，而武式太極拳始祖武禹襄所作的「行功心解」又被寫為王宗岳所作。其中原因實在耐人尋味。

最有力的記錄，是武禹襄的學生李亦畬，在光緒年間的手寫記載最為可信。他說：「太極拳不知始自何人，其精微巧妙、王宗岳論且盡矣，至河南陳家溝，陳姓神而明者代不數人……。」這手寫本一共只有四本，是李亦畬傳給其後人及入室弟子的拳譜。

上世紀五十年代初唐豪及顧留馨先生對太極拳源流作出了深入的追探及研究並於六十年代初出版了【太極拳研究】一書。書中指出太極拳是由祖籍河南省陳家溝的明末武將陳王廷於晚年時在鄉間所創。唐、顧二人在陳家溝【陳氏家譜】中找到陳王廷的遺詞上有「嘆當年，披堅執銳，……幾次顛險！蒙恩賜，枉徒然！到而今，年老殘喘，只落得，【黃庭】一卷隨身伴。悶來時做拳，忙來是耕田，趁餘閒，教下些弟子兒孫，成龍成虎任方便……。」有了這些有力證據，看來太極拳與武當丹士張三豐並無什麼關係。

太極拳與技擊修練

　　很多年青人都曾問我太極拳是否有技擊的效用？太極拳是內家拳而太極拳與其他武術有何分別？太極拳是否很利害的功夫……等等。年青人都是好勝心切，希望在最短時間內學到最好武功而成為武林高手。這種心態在我年青時何不一樣？我當年學過不同種類的拳術，參加過自由搏擊的比賽，參與過策劃自衛搏擊的訓練，經過三十多年的練歷或許我可以給對太極拳抱著好奇心的年青人一點意見。

　　練習武術，第一點要注意的是不要給電影或小說的人物故事影響。這些媒體為了提升觀眾刺激感往往將主角神化了，主角們能以一敵十的超能力都是虛構的，與現實不符。第二點是所有武術均須要努力苦練才能有成，世上並沒有隨手可得技能。不要說一拳便將人擊倒，要一口氣跑 800 米也要練數星期才能做到。

　　在芸芸武術中，西洋拳是可以在最短時間中提升個人搏擊技能。西洋拳並無複雜的拳架套路，一開始便教學員怎樣提升個人的反應與速度；增加體力、持久力、耐力及爆發力。而更有一套系統給學員在安全情況下獲得實戰的經驗。很多勤力有天份的學員練六個月便可參加比賽。

　　其他武術重點在技巧訓練，目的從技巧上提升個人反應、速度、力量等。練習者須經過長時間的訓練技巧才會成熟，再由成熟轉成本能，這樣才可將個人搏擊能力提高。但是這種技巧的轉化過程不是在短時間內便能夠獲得顯著的成績。

　　上述的武術都是以慣常運動模式提高個人體能及搏擊技巧，都是外家拳術。當體能下降，搏擊能力亦相繼下降。一般人 35 歲後體力便走下坡，這情況可以從加倍訓練得以減慢，但人總不能違反大自然的規律，在拳壇上很少看見有超過 40 歲的拳手參加比賽。但練內家拳卻不同，王壯弘老師在 56 歲還可以在 1987 年美國洛杉磯舉行的世界

杯國際武術錦標大賽中以太極拳擊敗世界各地的武術精英，勇奪金杯獎。

中國武術除了外家拳術更有內家拳。內家拳術在技巧上要求更高。練習者經過嚴格的訓練去啟發身體內部機能而產生另外一種能量，這種由體內發動能量方式在體能上的要求，遠遠比外家拳術少。所以很多著名外家拳師踏入中年後都轉練太極拳術，一方面提升在武術上的層次，另外可以減少消耗而達到養生的較果。技巧上要求更高相對便需要更長的時間去培育，三、五年才有小成，繼而是終生的追求。如希望短時間內在內家拳上有成是不實際的想法。

太極拳要求不用力，力從人借等，技巧是內家拳中極難練好的技巧。如能把握到這種技巧的確是可以在武林中佔一地位。楊家太極拳祖師楊露禪綽號「楊無敵」，他的名堂便是靠雙手打回來的。太極拳以推手訓練提升從人、沾黏走化、借力、拔根、發勁等技巧，但這仍是訓練的階段，要技巧純熟轉化成下意識本能後才可進入散打階段。但這些不是一招半式特別技巧，而是環環相扣的能量運動系統，用在實戰上，殺傷力十分大。可是，太極拳要求的內勁傳送，在戴上拳套便不能正常地運作，在現有的安全保護設施下太極拳在實戰訓練上有一定的困難。雖說在練習時可以留手，但是太極拳每一下都會打入體內，看上去是輕輕一下，體內所受的震盪卻不易忍受。早期跟王壯弘老師推手，很多時他會在空檔間打我們一掌，令我們知道犯了錯。他是以最輕的打，我們還是受不了，連一位以前練過金鐘罩的同門一樣受不了這種內部震盪。很多同門一見老師提手便遠遠的跑開。1996年以後王老師便不再打我們，以防發生意外。

太極拳有其獨特的訓練方法，但不是練體力、練手快。主要提升內部機能的靈活性、通透。意一動，能量便發出，所以有手快不如意

先之説。由於社會進步，人們再不能接受容易令人受傷的武術訓練，太極拳武術方面的展現開始偏向表演化及藝術化了。相信其他可以產生大能量的內家拳如形意拳、八卦掌等亦有英雄無用武之地之感。年青朋友欲在短期內一嘗搏擊比賽的刺激還是學外家拳術或西洋拳比較容易達到目的。

應如何看拳譜

修讀佛學者都知道有三個修讀的原則：「依理不依人、依經不依論、依智慧不依常識。」原則的訂立是協助修練者不至於走上岐途。其實這三條原則用在修讀太極拳拳譜亦會給我們很大的幫助。在中國的文化中，一本書或一篇論文不是隨便可以稱之為「經」。「經」是要經過多個年代，由不同界別驗證，認同為真理才能定案。此中如佛經、道德經、易經、聖經等等。王宗岳的「太極拳論」經過二百多年來的驗證，各家一致推崇並認為是練太極拳者都應遵守的原則。在理上，這篇論文可以稱之為太極拳經了。這篇拳經自武禹襄之後，學拳的寫下了有千百篇論文，都是述及個人練拳心得，但都離不開拳經中的理論。其中不乏有深入獨到的見解，但亦有不少是偏離太極拳原則的。要分辨太極拳書的好壞，我們首先要清楚太極拳的原則及目標是什麼，再看拳書內容是否合理，不要輕易受作者的名氣影響，這才是依理不依人。有了這尺度，我們便會比較容易分別拳書的好壞了。

太極拳分為「著熟、懂勁、神明」三個階段。市面上找到的拳書有 80% 都是說及「著熟」階段的內容，這包括，拳架怎樣打，每式的用法，一般基礎的練功方法如身法上的要求，節節貫串等知識。對初學者而言，這些書都有參考的作用。在這階段選擇本門的參考書比較好，因為每一門的太極拳都有其獨特的練拳方法去配合其架子，對拳理未能深入了解的很容易被其他門派的心法弄得糊塗。有關懂勁的書籍主要是令讀者理解太極、陰陽之理及太極拳的終極目標，由此而啟發讀者思維使其進入太極拳另一境界。這都是理論性的論文而其中並不會涉及拳架招式了。王宗岳、武禹襄及李亦畬等論文都屬此類的文章。當然，雖同屬一類，質量還是有高低之分，我們對主賓的位置要認清楚。

太極拳能用言語清楚表達的可以說到此階段為止，再進一步只能

意會，不能言傳了。太極拳高手所做出來的很多效果都像有違常理，在這階段是不能用我們的常識去猜測其理何在，只可以智慧去理解了。

用意

　　有關「意」我們可借用佛學上的記戴來進一步了解此詞彙。「意」包含有四種精神狀態：受、想、行、識。受是我所感覺、想是我所記憶、行是我的所意志活動、識是我所分辨認識。太極拳要求一動無有不動，是大動；如老子說：「大音希聲；大象無形。」舉一個例子：風扇的風葉轉動起來到某一速度便好像沒有動。這個沒有動的現象的發生是因為每一塊風葉都能平均的動，如有任何一塊風葉不平衡，即使速度一樣亦會出現不規則動態。太極拳練得好意念可以控制身體的半或不隨意肌；當對方接觸我身體時，可以用意念將最受力的部位放鬆，隨外力而動。動的部位有如一個圓滾筒，一轉動便會一半走一半還，便會產生走即是打的效果。這還是在平面上的效應，在接觸外力時，除了放鬆轉動，用意念將對方的力引到腳底再反彈以四面八方的還給對方便會產生立體效應，反擊力會大大增強。這全是在體內的動，這種動是靜態的動，全部是用意念引發的，功夫越高，越動得少，意動能力越強，令對方一接觸便失去平衡，在外形上則不會明顯的表現出來。

　　太極拳拳架、推手是入門訓練，是形而下形式的訓練，所以一般拳書都是重點寫這階段的東西。當進入懂勁階段便涉及很多用意的技巧，是無可捉摸的形而上的東西，已非一般世間語言及文字能夠作出詳盡的描述。佛學是專講述形而上的東西，在唐代由唐三藏帶領的數千學者組成翻譯佛經團隊，每字每句經小組推敲才下筆定案。能用文字演譯形而上的東西在中西文化中無出其右。就是這樣，很多地方亦說不清楚，只能打比喻令聽者產生共鳴而已。我常借用佛經內的用詞並非要顯示學識高而是有心無力，只能借用前賢的智慧。

　　我個人體會，每種用意訓練老師都沒法教懂學生的，他只做示範，講解其中要點，讓學生自我感受。在練習過程每人的感受也不同，有人可即時領略到真意，有些人卻一點感覺都沒有。老師只能按

每個學生的問題，從旁輔導。而且在練習過程中，學員自己常常又會有新的發現找出新的練法。這些錯綜複雜的練習過程是不能說一是一、說二是二，是很玄的東西。

我記得隨王老師學拳第一年，身邊的同學大部份都是帶藝投師的，拳架學完後老師便教我們鬆胸及放重量來接應推來的力，所有同學因為體內根本未達到要求，無一人能做到。幾星期後很多同門都放棄了，我就是不死心，練了六個月結果還是不能做到要求，只好放棄而專心盤架子。幾個月後一天與同門推手，當他按到我胸口，我隨便一放鬆對方的力便進不了我身體。我請教老師，得到的答案是：「水不到，渠不成。」自己條件未成熟，怎樣練亦是無用。

太極拳初學是依樣畫葫蘆，是肢體上的模仿。一進入內練階段，便要學用意，在內不在外，主要靠自己的體悟。花了精力而未見寸進不要洩氣，這顯示你仍未到達練這個功夫的要求，往往在基礎功夫上再努力便有突破。

遊於藝

　　世上每一種巧妙的技巧、精細的藝術都需要經過多年的練習、思考、改進才能達到高層次。垂手可得的技藝都是膚淺的東西，日子久了便覺得沒意思，容易令人失去興趣。要成為一代大師，單靠刻苦是不夠的，還要得到身心的全面投入。如果訓練變成強迫性的工作，便容易產生厭惡之心，在不得不做的氣氛下，腦筋便不會動，身心不交，則進步難。要學而有成必須真心喜愛該項目，享受學習過程，人才會自動自覺的投入。不少年青朋友喜歡玩電子遊戲，一玩就是幾小時，不覺辛苦，樂此不疲。要我對著電腦顯示屏幾小時我認為是苦差。因此，我不懂打遊戲機，是我不能進入孔夫子說的「遊於藝」的境界。

　　太極拳是精微巧妙的武術，除了精通拳理，手上更要有熟練技巧。在應敵時，要做到心手雙暢，各種技巧變成個人的身體本能反應，才能發揮出太極拳的功能。這是從量變到質變的過程，非經多年練習，這種本能化武術難有大成。如果不喜愛太極拳，要在寒熱變幻、風吹雪雨的日子中每日持之以恆地練拳實在是一件苦事。要將苦差變成樂事就是要將練拳當作一種遊戲，學會領略其中的樂趣，才可建立堅持練習的誘因。人的隋性是天生，往往要靠自律去克服這困難，參加團體活動會提升學習動力，參加拳班會比單獨上課更有效。

總結

　　這是給有興趣探討太極拳的初學者一些指引。現時社會上太極拳泛濫，明師難求。教拳者多，懂拳者少，初學者極易誤入歧途。在選擇學習途徑時，求學者應了解什麼是太極拳。太極拳的特色是：

1. 用意不用力；
2. 力從人借；
3. 走弧線，練八門勁；
4. 模仿水的特性。

　　違反上述四點的便是偏離太極拳。太極拳重內不重外，不要以外表定好壞，更不要相信老師名氣。名氣可以靠宣傳，工夫卻假不了。要明辨。不依太極拳心法去練，練一百年都長不出太極功夫。學拳架是練太極拳入門之法，在教授期間，負責任的老師定會教導及要求學員練好太極拳的身法：虛領頂勁、氣沉丹田、涵胸拔背、鬆肩墜肘、開胯擴膝、裹襠護肫等等。沒有將這些基本功練好，是學不好太極拳的。每一項身法都包含深意，好老師都會口傳心授及示範，協助學員打好基礎，從學者要明智選擇。

小月與陳少華於1993年開始隨王壯弘老師學
習太極拳至今已接近十五年了。由開時始混
身發僵什麼都不懂，繼而身體漸漸鬆開，聽
勁由遲鈍而漸轉靈敏，對拳理上的了解日漸
　　增加，在拳架及
　　　推手上的體會
　　　　越來越豐
　　　　富。尤
　　　　其是與
　　　　王老師
　　　　推手，
　　　　身體能
　　　　放鬆多
　　　　一點，便
　　　覺得王老師
　　　所發的內勁更長
　　一點，影響的範圍又
擴大一點。這種體會隨著歲月一點點增長，
小月將她近年的感受寫了出來與大家分享。

【小月篇】

太極拳是圓運動

太極拳的第一堂課，先講身法。學拳者首先要全身放鬆，鬆而不懈的鬆。鬆的內容是：虛領頂勁、氣沉丹田、涵胸拔背、裹襠護肫……，兩腳輕輕踏地，開胯擴膝……。這些身法都是為了要做到「圓」。

太極拳沒有直線，是圓的運動，在圓中只有弧線、S線、旋線。兩手臂張開如抱球，兩手尖雖不相連，卻要用意相通。兩肘下墜兩膝上飄，右肘與左膝合，右膝與左肘合；手尖與腳尖不論相離多遠都要遙遙相應。打太極拳沒有棱沒有角，不可失其圓。開胯、擴膝、裹襠形成一個圓襠之勢。之後的每一動，都是圓的放大縮小。以命門為中心，放大時命門以上向上升，命門以下向下降。

打拳時鬆開胯，尾閭就如一個鐘錘，向左偏時左胯落，同時右胯盪起，繼而右胯落時尾閭已經靠過來了。尾閭左偏右盪都不失其圓轉，尾閭帶動兩胯，由胯帶動全身，直至手尖。這個圓運動並非只是一個圓，是圓中有圓，處處都是圓。太極分陰陽，動靜之機是因為有個中心，有很多個圓就有很多個中心。這個中心是命門、丹田，也可以是圓襠。整體是圓，中心也是圓，中心可以小至一個點。無論大小不可沒有中心，一但沒有了，陰陽就散了，那時陰消陽散了，太極不成太極了。

太極拳的圓運動是在追求圓滿，既使圓滿了，也是一閃即失。如果因圓滿而停了，這個圓就散了。太極拳是動態中的圓運動。

王氏太極拳的主旨

　　王氏太極拳，是王壯弘老師經多年學習、研究王宗岳《太極拳論》，在推手中驗證領悟太極奧義而創立的。「四依」是王氏太極拳的主旨。

　　一、依經不依論：王宗岳的《太極拳論》是經。其他吳式、陳式等拳譜拳論，只是各家各門的拳家前輩，以自家的需要，依自己對王宗岳拳譜的理解或自己打拳幾十年的心得所寫。流傳至今，肯定有不少可取之處。其中以具體的習拳方法居多，可稱之為論，我們可借來參考。王氏太極拳，要以王宗岳的《太極拳譜》為準、為依！

　　二、依理不依人：王宗岳拳譜所述太極陰陽之理，是圓通之學說。依理，是依圓通之理，並非依王宗岳之人，依王宗岳的理是因為他合理。其他人所說的正確圓通之理一樣可依。

　　三、依真不依法：我們生活在地球上，太極拳產於地球。地心吸力、反彈力、向心力、離心力、作用力及反作用力，是地球固有本有之動力。太極拳是利用人體關節的固有能力，利用固有，發展發揮其作用。王氏太極拳依真不依法，依「無為法」！不依有為法。無為法可以通過有為的練習，由量變至質變，由必然至自然，成無為法。習拳推手時依勢不依法。偏沉則隨，借勢、造勢、就勢、依勢，自然而然。求真得真，依真不依法。

　　四、依智慧不依常識：現有的知識阻礙智慧的開啟及覺悟，這是已知障。拋開已知障，除去舊習，重新學習以其天然，自然而然。道法自然，開啟「道」的智慧。

雲奔浪卷——王氏太極拳的起式

新屋有一面牆壁空蕩蕩的，我向少華示意。兩天後我收到四個大字「雲奔浪卷」，每一個字都有一尺多。一個星期後，這幅書法已掛在牆上。它填補了空蕩，點綴了新牆。

我端詳著、研究著這四個大字。「請問：有所指嗎？」我望著「雲奔浪卷」問少華：「指書法還是指太極拳？它很有動感！」「隨意！」他回答。接著又補充一句：「用一下你的想像力。」

早晨起晚了，來到九龍公園，老師已經帶著一大班師兄弟在練拳。自知遲到理虧，不敢影響大家，輕輕放下手袋，悄悄走過去，招呼都不敢打，湊到老師身後開始摹練，依樣葫蘆。幾分鐘後我靜了下來，氣沉了下去，腹內開始鬆。我全神貫注不再「摹」，而是以心行氣。

老師邊打拳邊解說：「打拳演架子時，動作像抽絲、像流水，如長江大河滔滔不絕，故有長拳之稱。起式是整個套路的基本，像音樂的七個音符，do、re、mi、fa、so、la、ti，簡的幾個音符就可變化出不同的樂章；我們王氏太極拳的起式也如此。」老師帶著同學們打起式。一個起式便將「水」的各種形態演繹了出來。

我的思路緊跟隨著老師的每一句話。水、浪、流動、漂蕩、起浮、翻騰，我打太極拳，我演架子，我是水，我是浪。我好像被催眠了，聽著老師的聲音、跟隨著他的動作、進入了拳架子中，好像沒有了我。

老師邊打拳邊解說：「……，氣沉丹田、收尾閭、鬆肩、鬆肘、鬆手腕、手尖向上領，如兩股水流繞著山石的外側包了過來。兩股水相匯後，又順著原路後退，退時胸開、肩開、肘沉，如比重略大於水的物質在向水下沉，浮沉，沉至無處可沉。接著又一個蓄勢，此勢可大可小；大，可像千軍萬馬捲塵而上。有去過大浪灣嗎？看過浪嗎？一個個浪花頂著白頭，向著山腳岩石翻滾著湧過去，捲過去，翻起十尺高的巨浪，劈頭蓋臉地砸下去，浪花飛濺。……重心偏向左胯，右胯

向內扣，身體的重量滑向右腿。左腳鬆，身向左微轉；鬆右肩右肘，向下旋如水的漩渦。由遠至近、由大至小、由外向裏旋轉，裹著空氣發出巨響。……嘩！一個浪一個漩渦，嘩！轟！啪！看見浪了嗎？聽到聲了嗎？」老師越說越激動。我心領神會，仿佛豁然貫通，我在心裏回答：「老師！我看見了，我聽到了；我看見了浪在翻滾，我聽到了海濤在拍岸！」腦海中浮現出「雲奔浪卷」這四個大字。

我衝到少華身邊，邊擦汗邊喘氣，「我有新的感受！」

「九點了，我該走了。」他看看手錶，「沒時間聽，寫出來給我看。」

於是造就了這篇「雲奔浪卷」。

沾黏連隨

太極拳宗師楊露禪有「楊無敵」、「楊搬攔」之稱，那是說他的搬攔捶打遍天下無敵手。還有「楊十三，不敢沾」之說。稱其為楊十三，是因為太極拳有另一名稱：八門五步十三勢。這是稱讚他的沾黏連隨功夫已至化境。只要你碰到他，就別想脫身，已被黏住了。

「連隨」講的是腿、是腳，是腳隨身移步隨身換，「沾黏」講的是手。手上的沾黏功夫也要長時間有序的漸進方可練就。

第一步：放鬆手掌，舒舒服服伸展開如佛手，貫滿意氣，用意不用力。

第二步：打拳時放鬆整個手臂，舒展開所有關節。

第三步：整個手臂至手尖，要如流水般節節貫串地動。

第四步：節節貫串是有序地動，是後浪推前浪。（如手要飄起，次序是肩沉肘起、肘沉腕起、腕沉手起；下沉時反方向，手指尖先落，之後再腕、肘、肩，有序地螺旋下沉。）

第五步：將手臂的重量釋放出來，手臂內如有水在流動，是沉甸甸的水。

第六步：打沙袋。只是練拳並不足夠釋放手臂的重量，還須要打沙袋。這打沙袋是王氏太極拳獨有的訓練，不是練力量而是練重量的釋放。直身平坐在適當高度的椅子上，腳跟著地，大腿與小腿之間成九十度角。椅子太高太低都影響勁的傳遞。將一個 13~15 厘米寬 46~51 厘米長的沙袋，平放在大腿接近膝蓋處。用以上第四步的方法，放鬆手臂，有序地肩肘腕螺旋下沉，將重量由手掌放出，拍打在沙袋上。著意地練上一兩年，手臂的重量會漸漸顯露出來。

第七步：與人接手時，將手臂的重量通過接觸點掛在對方身上，這是「敷」。

手沾對方肌膚，意要透入其骨膜，之後才有「沾黏」。會沾黏了，到運用自如，非三五年不可。

沒有起點

著名的物理學家史提芬霍金（Stephon Hawking）訪港，在香港科技大學舉行公開講座。霍金和他的伙伴們提出一個假設：「我們所在的宇宙，在時空上都是沒有邊界的。空間沒有盡頭，時間亦沒有開端，宇宙本身就是自有永有的……。」這個假設被稱為「萬有理論」。這個理論可以解釋「為何現在的宇宙是這樣的。」

小月說宇宙就是這樣的，它不需要解釋。

香港的地下鐵車票「八達通」標誌「∞」，是立體的螺旋翻滾。它任何一點都是起點，也都可以是終點。其實它沒有終點，也沒有起點，是生生不息。就像我們的宇宙，空間沒有盡頭，時間亦沒有開端。

「太極者，無極而生，動靜之機，陰陽之母，動之則分……。」陰陽已分便進入無始無終的狀態。演練拳架時，這一式最後的趨勢，就是下一式的動力。這個動力又造就了下面的動。如此，有因、有果，果又變成因，再生一個果。每一動都是相因互果。

太極拳達到「無為為用」的境界，必經一番艱辛的努力。「智人無法，非無法也；無法而法，乃是至法。」太極拳的無為法，是從有為開始的。「節節貫串」是能量在體內順著關節流動。是一步步一級級練的。我們將其粗略地分為九步。

第一步：左右手臂的肩、肘、腕一節節的動，即一節節地鬆，肩為起點。

第二步：左右腿開胯、擴膝、鬆腳腕，一節節的動，胯為起點。

第三步：虛領頂勁、氣沉丹田，用大椎將兩條手臂連接起來，以大椎為中心同時向兩邊伸展，至左右手的指尖。

第四步：虛領頂勁、氣沉丹田、尾閭下墜、裹襠吊襠、左右腿開胯、擴膝、鬆腳腕，直至腳底。

第五步：頭頂上領，順著脊椎一節節下鬆，命門鼓脹尾閭托丹田。

第六步：當脊椎會動了、會放鬆了，就可以引能量從腳底沿著九個大關節貫串到手指尖。

第七步：全身的關節都可隨意放鬆時，便可以由中心帶著四肢動了。

第八步：由丹田向四周如漣漪般放大，中心是起點，再從四周向中心匯聚。

第九步：手指帶著全身動，腳趾帶著全身動，任何一點都可以牽動全身，都可以是中心。這是「偏沉則隨」。

全身一動無有不動，不同層次有不同的起點。任何一點都是起點時，就沒有起點了。

佛學的精神是不求第一因（沒有第一因），不追最後果。過去已逝、將來尚遠，把握現在。說現在，現在已非現在……如是如是。過去、現在、未來相因互果。

何來起點？

太極拳的能量傳遞（一）

有幸拜讀香港大學馬楚堅教授的巨著《明清人物史事論晰》。其中《清代驛傳述略》一章，詳細地記載由明至清郵驛制度的承繼、改革、健全，乃至發展。由驛道縱橫、馬蹄絡繹，可見一個朝代的興盛。一個國家的興衰存亡，與其交通幹線、傳遞功能也有莫大的關係。（「絡繹不絕」的原意是絡驛不絕。驛與繹相通。）

社會的進步，科技的發展也表現在交通及傳遞的更新。「馬上就到」，大家都知道是「很快」的意思，已失其本意「驛傳」。郵遞的交通工具，由馬、汽車、火車至飛機，現在的傳遞方式由電報、電話到電子郵件。由香港發一封電子郵件到北京，所需時間是多少秒？0.1秒嗎？我不知道，只知道比星行電征還要快。

如果你問最快的是什麼？我敢肯定的回答，是「意」。「意」可以超越時空，它不受時間空間的限制。一個念頭閃過，兒時在鄉間的小路上奔跑的情景，即時展現在眼前，而且那麼清晰。

「意」是什麼？是意念？意思？意識？意想？心意？心裏活動？心？都不是！都是！「意」不能用語言、文字（我的筆墨）表達清楚，它只可意會。

打太極拳時，我們強調用意，不用力，每一動都要用意。開合、放大縮小、上旋下轉、沉飄，都要意在其中。

用意怎麼打人？意有能量嗎？

王壯弘老師授課時，曾解釋過拳譜中的一句話「意氣君來骨肉臣。」他說：「骨肉臣，是身體要聽意氣的指揮調動。理解骨肉是沉，是沉重更好一點。沉重就可以借地心吸力；意氣君，就是借地心吸力時反彈上來的能量。」

我們打拳時，首先要放鬆，放鬆精神、放鬆全身的每一個關節。再精細地說是沒一塊肌膚存有拙力。我們身體的重量就是能量的源泉，而且是取之不盡的。將身體的重量順著關節一節一節沉下去，從

腳底就可以反彈上來。從理論上講，你沉下去十分重量，反上來的能量就有十分。能量從你的手，亦可以是身體的其他部位，經接觸點傳入對手身上，也該有十分。然而理論與實際的差距很大，由於未能做到鬆，或者鬆的不夠、不透，於是十分重量只放下去八分，反上來的只有四分，真正傳入對手身上時只剩下一分。那些能量哪裏去了？漏掉了！因為不圓滿，因為有太多的凹陷處，即有漏洞，能量的傳遞過程中有太多的流弊。如身體一些部位放不鬆不聽指揮，或搶先或落後。因此破壞了「節節貫串」、破壞了能量的傳遞。打拳時需要用意將身體的關節有序地鬆開，每一個關節都同樣重要。就如驛道中的一個驛站出了問題，便足以誤大事。如從第一個驛站直往第五個驛站，這匹馬非累死不可，傳遞就此中斷。

　　道理簡淺，怎麼練？

　　樹立不用力的思想——戒除用力的習慣。

　　放鬆身心——精神及身體每一部位。

　　舒展開——精神飽滿，全身像充滿氣的球。

　　節節貫串——每一個關節有序地鬆開，不搶先不落後。

　　此篇只講「節節貫串」。做到節節貫串只是個開頭，接下來是沉重量、飄浮量、偏沉則隨、拳無拳意無意……自然而然、天理流行。

太極拳的能量傳遞（二）

太極拳沒有直線，只有弧線、S線、旋線。那麼能量傳遞的線路，自然也要透過弧線、S線、旋線，絕不是直線傳遞。

行拳演架子時，每一動都是弧線、S線、旋線。太極拳有另一個名稱——八門五步十三勢。八門是方位，五步是動態，即上下、前後、開合、左顧右盼、中定。我們講時，將八門五步分開來講，好像各有含意。真的做起來就會上下是螺旋的上下，前後都是弧線的向前向後。外表是弧線，內裏仍然是旋線，S線和旋線又都是由弧線組成的。放大是開、縮小是合，放大是螺旋的放大、縮小也是螺旋的縮小。「中」包括了四周，沒有四圍何來中？有了中，四圍才有意義，有四周，中才有價值。「定」是動中平衡的表現，四周動起來了，動中得到了一個平衡。四周平衡了，才有中定。

要做到每一動都是八門五步。即是每一動都同時有上旋有下旋、有前有後、有放大有縮小、……。聽起來似乎是矛盾的，請看一個簡淺的試驗。用一個大的圓的高身透明玻璃杯，裝七八成清水，抓一把泥沙放入水中。拿筷子在水中順時針攪拌，直至泥沙與水成混沌狀態。此時貼近筷子的水位較低，杯壁部份的水位偏高。這是由於離心力的作用，如果將杯子無限放大，就會像龍捲風一樣，中間部份是空的是靜的。慢慢將筷子從中抽出，靜心觀察杯中動靜。你會看到泥沙在水中繼續順時針旋轉，旋轉中有下降。由於玻璃杯是圓筒形的，泥沙會圍繞著中心沿著杯壁旋轉。左右是相對的，有中才有左右。泥沙在杯中旋轉，可以說先左再右，也可以說先右後左，左右是同時的，其實無所謂左右。每一粒泥沙除了與整體同步旋轉之外，自身也在旋轉。大粒的泥沙下降得快，小粒的泥沙下降得慢。慢慢趨於平靜。

我們的試驗品是水和泥沙，上面只講了泥沙的運行線路。多數人只留意泥沙，這樣看問題，只是看到了一小部份，非常片面。水是無色透明的，這也許是被人忽略的原因之一。

上面的試驗，泥沙在下旋，水同時在上旋。水的比重較泥沙小，泥沙下降、水相應上飄。泥沙隨著整體旋轉，自身也在旋轉；水也一樣，整體旋轉之外，自身也在旋轉，每一個份子都在旋轉。

太極拳能量的傳遞，上一篇講了節節貫串，這是最基本的。在節節貫串的基礎上，完成八門五步十三勢。此十三勢又是通過弧線、S線、旋線表達出來。

具體講一式，白鶴亮翅轉摟膝拗步。頭頂上領兩耳上豎、含胸拔背、兩臂弧形伸展開，一上一下如鶴的雙翼、氣沉丹田尾閭下墜、開胯擴膝、右腳前掌踩地、後腳跟輕踏、左腳尖點地，這是靜態的白鶴亮翅。右手隨著身體的左轉做弧形旋轉下墜，左手臂相應地肩肘腕依次序下沉，令左手飄起。身體螺旋右轉，左手下沉右手飄起，同時右胯下沉將左胯左腿推出。身體左旋左手摟膝，右手螺旋前進打掌，完成摟膝拗步。講這一式重點只放在線路上，只講弧線、S線、旋線，這是太極拳能量傳遞的路線。

書不盡言，言不盡意。受了語言文字的限制，又如何講的清楚？況且中國幾千年的文化，太極拳是中國人智慧的結晶，源遠流長，博大精深。我所寫所說也只不過觸及到太極拳的一小部份。學習太極拳需要有悟性，有哲學頭腦，通佛理才有可能上到高層次。我前面的路還長著呢！

下面引用王壯弘老師授課的一段話，作為此文的結尾。希望各位受益。

「語言文字不能說示事物的實相，就連思維都不可思意。一講話，一落言語，就會落端，就有問題。那是有了執著。「執著」是因為有「我」，有個「我所……」，才會落入執著。執著是妄念，妄念產生了就落入輪迴。」

大夢誰先覺？

我們人是會作夢的。釋迦牟尼講：「大夢誰先覺？」哪一個先覺悟？誰先覺悟誰是佛。人生只是夢一場，夢是空的，這個空較容易理

解。物質的東西也是空的，好像不容易理解。眼前一個東西，一百年以後，一千年以後還有嗎？那時不是空了嗎？時間長短，只不過是個概念，只是一念之間。這個概念不轉變不破除，就又進入了妄想妄念。

「大夢誰先覺？」

覺悟了就是覺者，

就是佛，就是如來。

無為而無不為

「道常無為而無不為。」此句摘自《道德經》。「無為」為順其自然、不妄為。「無不為」是沒有什麼事是做不到的，是沒有一件事是它所不能為的。

「道」是順任自然。是人法地、地法天、天法道，道法自然。道法自然即一切該守道而行。「無為」始於「有為」，是很多很多個有為和長時間的累積，再加上千錘百煉方可萬法歸為一法，一法歸為無法。「無法」是一法不生萬法生，是用時不必費心機，是自然而然如下意識。此時入「道常無為而無不為」的境界了。

我的業師——王壯弘先生，太極拳的造詣已至「無為而無不為」的境界。十年前，我跟王老師學拳已兩年多了，老師嫌我進步慢，罵我懶惰。我心中委屈頂撞了兩句：「進步慢是事實，可是我每天都練拳，已經很勤力了。」老師嘆口氣開始講他自己的故事。王老師九歲開始學功夫，刀、槍、劍、棍、拳，還有形意拳、八卦掌等等。他自己也說不清楚一共學了多少套路，只是記得這些套路從頭要一遍，(不重複) 要八九個小時。自小酷愛功夫苦學苦練。中國文化大革命時期，王老師身處上海文化界，當時一切工作幾乎停頓，真是福兮禍所伏。老師說：「工作停下來了，別的不能作，鍛煉身體沒問題。這下可好了，我從早到晚練拳。每天五更起身練功，天天如此，刮風下雪全不影響。記得有一次下大雪，天快亮時褚桂亭老師來到拳場，那時我已打了兩個小時的拳，大衣扔在雪地上，身上只穿著單衣，而且滿頭大汗。褚老師沒說話，只在一邊看我打拳……。」我看看老師，看看周圍的同學，一臉的慚愧。老師說：「練八卦掌時，八卦步、蹚泥步，一雙布鞋只穿一個星期，練形意拳時手臂擦身向前打掌，上衣腋下及袖子補了又補」老師講到這裏停下來笑了笑說：「我媽媽搖頭嘆氣。因為我穿布鞋，她做的鞋供不上我穿……。」

「後來我明白到，我練了那麼多年的功夫，刀、槍、劍、棍、拳、形意拳、八卦等等，都是有為法、都在法界。只有太極拳才能上至無為而無不為的境界，於是開始研究太極拳，專注於太極拳。後來那八九個小時的套路，由於不再練而慢慢地忘了。忘記的是套路，原則的東西沒忘，你現在要我編套路，隨時都可以。我學的太極拳是楊式，研究拳譜之後將楊式改成了現在的王式太極拳。「王式太極拳」和我姓王沒有關係，按照「王宗岳拳譜」理該如此。這是在原來的基礎上又進了一步。」王老師環視每一個同學，一字一句慢慢地說：「我希望你們在我的基礎上，將太極拳推上更高層次。」

　　老師對我們有期望，老師罵得有道理。

　　「無為而無不為」只此一句會覺得它沒有道理，那是因為忽略了它前面還有兩句，「為學日益，為道日損，損之又損，以至於無為。」王老師學拳的心歷路程足以說明此理。

　　九層之台起於纍土，千里之行始於足下。

　　太極拳的初學者，只要知道太極拳的最高境界是「無為而無不為」就夠了。眼下當務之急是一招一式地學，腳踏實地一步一步地上。又不可以將學會的死抱住不放，還需要一點點的捨棄，捨棄的過程就是進步的路程。就像上樓梯，你要到十樓，沒有電梯、沒有大氣球、也沒有直升機，唯一可使用的是你的腿你的腳，左腳踏了第一步，右腳上到第二級，左腳再上第三級，還想進步嗎？你一定要右腳離開（捨棄）第二級才能上至第四級。如此一邊捨棄一邊前進，向著你的目標努力。道理非常簡淺，說來容易大家也都懂，卻有很多學員死抱住以前學到的一點，捨不得放下。這也難怪，因為來之不易。

　　「捨得」「捨得」，不肯「捨」又怎能「得」？

　　沒有「損之又損」，又那有「無為而無不為」？

和老師推手

　　跟王老師推手，其實不能叫推手，因為根本不是對手，相差太遠。和老師接手的過程中我只是細聽，是怎樣被老師打出去的。感覺老師的能量如何在我的體內流動，聽能量的流動路線而已。

　　首先煞有其事地放鬆身體、虛領頂勁、氣沉丹田、涵胸拔背，提醒自己能量發自於腿，主宰於腰，形之於手地向著老師的左胸打過去。先不要追究這些太極拳的要領，我真正做到了多少，然而我已將多年所學全拿出來了，可以說使出了看家本領。當我的手將觸未觸到老師之際，老師瞇著眼看我身體紋絲不動。此時感到我右手向前伸打之勢，被老師接過去、借過去、吸了進去。我的手好像落在一個虛無之處，無從著力好似撲了個空。不對！不完全是空像個空洞，帶有能量的空洞，「黑洞」！將我吸進去隨即又被噴了出來，我的那點能量再加上勢，連本帶利地還了給我。我先是兩腿不穩，腳跟離地，一陣無所依從的心慌意亂，失魂落魄地叫出聲來，飄了出去。接著那股力量又離開了我的身體，我又向前湧去回到了原位。我愣在那裏不知如何反應。講不清道不明，到底發生了什麼事。

　　幾秒鐘後回過神來，非常興奮！鄧師兄在旁邊，以詢問的目光看著我，老師半瞇著眼睛表情不變。我把感受講給老師聽，越講越大聲，有幾個同學圍了過來，老師微微點頭。「很奇怪，很好，很妙，妙不可言！」我有些激動。又跑過去告訴少華，他在和另一位師兄推手。他只是淡淡地說：「每個人每一次的感受都不一樣。」

　　老師教我該怎麼打人，讓我感受「挨打」。我站在老師面前，只見老師雙手從胸前飄出，向前移了半步。我看著老師的眼睛，即時被吸引住，同時只覺有股能量向我飄蕩過來，湧向身後將我包圍起來，我被懾服了。感覺到一股強大的壓力把我壓得縮了起來。緊接著這股力量衝向我的胸腹，此刻我那十多年的功夫完全派不上用場，唯一可掙扎的是僅有的一點虛領頂勁。踉踉蹌蹌地退了幾步，沒有跌到倒，虛

領頂勁救了我。老師並非要打我，只為讓我感覺能量如何在我身體內流動，及流動的路線。別以為老師在打我，其實從頭至尾都沒碰到我的身體。

　　人們常說：「當局者迷，旁觀者清。」我敢說旁觀者絕對看不出個門道來，只有我自己知道發生了什麼事。用語言文字最多表達出三成，自己沒體驗過，也無法明白我到底說了些什麼。就是我們這班師兄弟，每個人跟老師接手，講出來的感受都是不一樣的。沒有誰對誰錯的問題，而是每個人每次接手的情形都不一樣，也不可能相同。再說每個人的感受不同、悟性不一，表達能力有異。更何況這根本是講不清道不明的，只可意會不可言傳，自己感受個自領悟。

太極拳的鬆由腳底開始

有網友演練拳架子收式後有幾秒鐘的腳心酸痛，心中疑惑。

學習太極拳，上第一堂課，老師會說太極拳要「用意不用力」，練習內容是「虛領頂勁、氣沉丹田」。虛領頂勁是用意將頭頂領起，氣沉丹田是放鬆身體，使其下墜，令椎骨一節節鬆開。也可以理解為命門以上向上飄，命門以下向下沉。這個鬆的過程是以命門為中心的膨脹。

腰腿的放鬆更重要，開胯、擴膝、鬆腳踝，鬆至腳底，而且要五趾爪地上彎弓。大多數的太極拳老師要求弟子「涵胸拔背」從上身鬆起。本人的經驗是三、四年過去了，還不清楚到底涵胸拔背是什麼。只是在彎背，甚至有些像駝背。原因是沒做到鬆胸，那是因為兩肋不鬆，兩肋不鬆是因為胯未開，尾閭無處可落。……如此追究下去，原來是腳底不鬆。故太極拳的鬆該由腳底開始。

放鬆雙腳，輕輕踏地，如同站立在小船上。小船隨著波浪起浮蕩漾，如不想跌倒就要放鬆。身體的起浮要與波浪同步。

請這位網友練拳時用意及發揮想像力，或者真的到海上去嘗試波浪的起落。腳心處出現酸痛不會持久，因不通則痛，痛楚會隨著你腳底的放鬆而消失。不必擔心！

逆反推論

市面上推介太極拳的書不少。有中國武術協會、人民體育出版社、上海書店、香港文海、太北國家圖書館等各大出版社。它們出版的書籍中，不論是陳式、武式、吳式，書中除了介紹自己的門派，都將王宗岳「太極拳論」一文附錄在內，並稱之為《太極拳譜》。可見其已得到人們的認同和推崇。拳譜的第一句話即是「太極者，無極而生，動靜之機，陰陽之母也。」所以我說無極狀態，人們沒見過，卻承認它存在過。

無極狀態是無可像、無可言、無可說，談不上動、靜，它只不過蘊涵了動靜的機緣。

直至地球上有了人類，人們開始觀察天、地、人，觀察日、月、星辰，天氣的變化。將用直覺得到的概念，慢慢總結出一套事物演化的規律，再將此規律提高成理論。這便是易學。人們用這種學問，這種思維方法，通天下之志、定天下之業、斷天下之疑。

孔子講：「易，逆數也。」易，是通過理數逆推之後，從而悟證知道它前面的境界。

太極拳是在這個文化的基礎上發展起來的，至今不過幾百年的歷史。

人類的時間觀念，分過去、現在、未來，一切事物都有它的過去、現在、未來。人們也是這樣認識事物的。佛家講三世因緣，過來的因今天結果，今天的努力將來有好的收成。今天做孽，將來得報應。現在享福，因你前生修道。這是講人，物也一樣。我的書房有一張直角尺式的書桌。這張書桌的命運一定會慢慢破舊，也許會被拆毀，丟棄至堆填區，多少年後腐化……。這是猜測、推想、推論。這張書桌的前身呢？它是某某廠生產的夾板，再以前是某某山的一棵大樹……。這是追溯，即逆反探尋事物的源頭。人們用這種思維方法認

識事物，然而有的事情追溯下去，發現已無稽可考，這時只有逆反推論。

　　依現在人對時間的計算方法而言，「無極」是多少億萬年前的事？人類才有多少年的歷史？「太極者，無極而生。」是逆反推論出來的。

動之則分靜之則合

王宗岳《太極拳譜》有云：「太極者，無極而生，動靜之機，陰陽之母也。動之則分，靜之則合。……。」

一講太極，就是在講陰陽，這個陰陽在不停地變化。太極就是動態的，是無極生出來的。無極狀態是逆反推論的結果，人類沒有見過感受過，卻承認它存在過。太極講的是陰陽變化。如何變？陰不離陽、陽不離陰，陰中有陽、陽中有陰，陰極生陽、陽極生陰，萬物負陰而抱陽，陰陽相濟方為懂勁。這個變化即是太極之理。

太極拳怎麼打，才合八門五步十三勢之理？拳架中有開合之勢，開至一定程度就合，合至一定程度便開。這個轉換中有一個緩衝狀態，我們稱之為折疊。這個開合是連貫的，是不停地開合開合開合開……。其實這和因果一樣，一個因有一個果，這個果又成了因，又有一個果，……不停地相因互果。問題是你從那一點開始看，假如從放大開始看，那是動之則分。分至不可再分了，開始折疊，這個緩衝相對是靜態，靜之後就是縮小，這是靜之則合。從縮小開始看呢？這個縮小是動的，這是動之則合。小至不能再小的時候，又一個折疊。折疊中有一個短暫的靜態，之後是放大，這是靜之則分。

香港有一種儲值車票，是聰明卡，也叫八達通。稱之為八達通，那是因為票面上有一個橫著的 8 字，∞ 它是立體的，無始無終，生生不息。任何一點都可以是起點，同時也都是終結。既然是生生不息，始和終又有什麼分別呢？

拳架中有一式名「倒攆猴」，名字很有趣，動作也與別不同。內裏蘊藏著哲理，讓人深思，進和退有什麼分別？退是為了進，進的目的是給自己開一條後路，進是為了退。退中有進，進中有退。退和進又有什麼分別呢？退字當頭，進也在其中了，退即是進，進即是退。無所謂進無所謂退。這是陰陽之理套出來的。進與退、動與靜，是結束

還是開始？是福還是禍？禍兮，福之所依，福兮，禍之所伏，世事皆如此。

我們學太極拳研究太極拳，沒有門戶之見，只是以拳會友，以德養藝。不以某某人說的為準，只要行拳合八門五步，合太極理的我們就推崇。因為我們在學習在研究，相信藝無止境。「動之則分，靜之則合」與「靜之則分，動之則合」沒有分別。

轉換中有折疊

　　我們所說的「動之則分，靜之則合」或者「靜之則分，動之則合」。前題是我們生活在「太極」的動態之中，「無極狀態」是逆反推論出來的。無人見過，然而它存在過。我們所說的動、靜，都是在動態之中，分是放大、合是縮小，放大至一定程度就縮小、縮小至一定程度就放大。如果講太極拳演練架子，就是轉換中的折疊。這是變化過程中的緩衝狀態。同時放大中有縮小、縮小中有放大。太極者陰陽之母，陰中有陽、陽中有陰。如果陽上升陰不動，陰陽就散了，陰陽一散便不成太極了。明白了這一套哲理，再往深處思想，你會意識到動和靜、分與合又有什麼分別呢？如你的手臂向外翻轉，肘在落手在飄，肘在縮小手在放大，內側在上旋外側在下旋。再說得精細一點呢？不用說了，自然而然罷了。

　　沒有通透之前，一定要分陰分陽、分動分靜、有聚有散。

　　看過小說《西遊記》嗎？其中有一節，孫悟空的師父被妖怪困在洞中，妖怪緊閉洞門不出洞迎戰。悟空無奈請來菩薩幫忙。菩薩搖身一變，變成妖怪的兄弟前去叫門。悟空望著妖怪疑惑地問：「菩薩，菩薩，你是菩薩妖怪呢？還是妖怪菩薩呢？」妖怪（菩薩）回答：「菩薩、妖怪，又有什麼分別呢？」悟空若有所悟。

　　到底是動之則分，靜之則合？還是靜之則分，動之則合？

治學三境界

　　清代大文學家、哲學家王國維先生選出辛棄疾、柳永、晏殊三位宋代大詞人詞中之句，重加組合，賦與新的涵意，使之成為表現艱難求索、執著無悔精神的「治學三境界」。

　　第一境界：

　　昨夜西風凋碧樹。獨上高樓，望盡天涯路。

　　第二境界：

　　衣帶漸寬終不悔，為伊消得人憔悴。

　　第三境界：

　　眾裏尋他千百度，回頭驀見，那人正在，燈火闌珊處。

　　每一個成功都如此，努力追求、鍥而不捨，幾經艱難困苦，方有所成。正所謂：「不經一番寒徹骨，哪來梅花撲鼻香！」要成為太極拳高手，亦不能例外！

在太極拳研究室網頁中，有一個會員專區，其中有一個專頁，讓會員互相討論學拳的體會及心得。這個專頁只供會員使用，他們可暢所欲言，就算出了錯，也不用擔心受到公眾的批評。偶爾，我們亦會將此專頁內一些較好的文章，貼在公開論壇上與其他太極拳愛好者分享。這裏節錄的都是比較有趣及嚴緊的文章。

一心練拳筆記（一心）

緣起

每一堂拳課，我都會作一項重點解釋及示範。之後再囑咐各人以此方法，一起練一遍架子。希望能夠從中找到感受，讓他們日後練拳時自己能夠運用學到的方法練功。一心同學上課用心，常常將理論重點用筆記下。他將筆記整理登在網上讓大家分享，多個太極拳網頁將其轉載，並獲得不少稱許。

一心練拳筆記

每個星期六早上在維港灣上課時，間中會做一些筆記。把陳老師講解的練拳和推手之心法要旨，記錄下來，以便回家細心揣摩，希望略得一二。近日，趁有空閒時間，將筆記重新整理，並得陳老師給予審核。現將全部筆記登錄於下，希望能拋磚引玉博得各師兄姐弟妹給予指點和補充。

- 練習任何一個拳式動作，都要將身體分陰陽，分虛實，有開合，即有放大縮小。身體左邊縮小，則右邊放大；右邊縮小，則左邊放大；上身縮小，則下身放大；下身縮小，則上身放大；前面縮小，則後面放大；後面縮小，則前面放大。

- 武禹襄之《十三勢行功心解》有說：「發勁須沉著鬆靜，專注一方。」所謂專注一方，當發勁時，除了要做到沉著鬆靜外，還要精神集中，意念、面向、和目光都要專注發勁的方向。例如手上發勁，則目視指尖最終所指之處。

- 任何手上動作開始前，應先放鬆兩肋，後鬆肩、肘、腕。

- 「鬆沉」，並不是整個身子蹲低下去，只是命門以下地方鬆沉下去，命門以上地方還是向上升。沉的時候沒有升的相濟，重

量便不能真正下沉。

- 在拳式練習中，重點不在拳式。式與式之間的過渡動作才至重要。

- 當身體某處地方無法鬆開時，便不要再想該處地方，轉為鬆開緊張處地方之上或之下的部位。

- 練拳時，要經常保持「三空」，即：手心空、胸口空、腳心空。

- 「氣斂入骨」乃是用意將雙肩和背的重量斂收向脊骨，沿脊骨向下沉至尾閭。

- 拳式練習時，身體要有起伏（或升降）。起伏不是搖擺身體而是由於身體鬆開將重量釋放，身體受地心吸力影響慢慢向下沉。當下沉到底時，身體會自動反彈向上升。此原則由始至終貫徹到整套拳式。

- 我們經常說「鬆沉」。怎樣才是沉？沉不是直往下跌，應像一張紙在空氣中平放地往下飄蕩。左邊沉，右邊升。然後，右邊沉，左邊升。這樣一飄一蕩落到地上。

- 練氣勢要意想頭、背、胸、臀四張皮。任何時候只可以擴張其中一或兩張皮，以意氣將皮擴張而做勢。

- 做任何拳式動作都要有對蕩。例如：手向上動，則身向下沉（臀一張皮）。手向前伸，則背向後靠（背皮）。手走左，則身走右；手走右，則身走左。手與身好像互相對拉，或是好像一個球向四方八面膨脹。

- 任何一個拳式動作完成後，身法上須做到虛領頂勁、含胸拔背、鬆跨擴膝，手上勞宮穴透開，分佈到整個手掌，意氣到達手指。

- 必須在一式的動作完成到位後，才可開始下一式的動作，不可搶先。打拳時每式都要有起、乘、開、合。

- 任何一式動作都是由身體的「中線」開始，在「中線」結束。

- 如果手掌、手指能放鬆，手腕不僵、不丟、不折，則整個手掌和手指自然有脹滿感覺，手指亦會自然張開。絕不可用拙力將手指併攏或撐開。手指尖要虛領頂勁，掌根則氣沉丹田。

- 練成兩手如一手。背部好像有一條似有似無的幼線連著左右兩手。當一手下沉，另一手就受牽引上升。一手向內收，另一手就受牽引向外展。

- 手欲動，先應在意念上，由丹田開始，由內而外擴散，該隻手最後向四方八面張開。

- 手向前推出時，肩胛骨的位置要放鬆。手回收時，肩井穴（鎖骨）對下的位置要放鬆。

- 手向前伸，不能出圈。所謂「圈」者，是在身前形成的一個看不見，但自己能感覺到的一個平衡圓圈。如手出圈，只要對方稍作牽引，人便失重心，身體會往前傾倒。

- 鬆肩、沉肘和鬆腕的其中一種做法是：首先，整條手臂放鬆，用意推開肩關節，想像一條水管的閥門被打開，一股水慢慢從肩流落上臂。當上臂充滿水後，肘受水的重量往下沉。繼而打開肘關節閥門，讓水繼續流去前臂。待前臂也充滿了水後，打開腕關節，讓水流去手掌，再打開虎口，讓水最終流到指尖。

- 推手時，擬增加手上沉重量，不能光靠用力向下壓，而是虛領頂勁，領著身體向上升，則手上沉重量自然增加。

- 在練架子或推手時，要鬆開上肢的每個關節，包括：腕關節、肘關節肩關節，可用意想手腕關節內側、肘關節內側和肩關節內側都夾著一膨漲的小球，將每個關節推開。此外，若其中一隻手或兩手同時在胸前抱圓，則用意想手彎和胸的中間位置有一圓球居中。此球可隨自己的心意脹大和縮小，亦即開與合。再進一步，意想身體是一個球。當意想球脹大，不單是手向前，身亦向後，肘兩側和身體兩側也向兩邊脹開，甚至頭頂和雙腳也上下伸展。因為球脹大是向四方八面同時脹大。

- 肩、肘、腕順序放鬆是「意」的訓練。目的是使手上任何部位聽從「意」的指揮。當手上功夫進步後，肩、肘、腕鬆的次序可任意組合。例如，腕、肘、肩。

- 想像身體如寺廟裏的一口鐘。兩腿內側為鐘的內壁，尾閭為鐘錘。鐘錘永遠只能在鐘內壁的範圍擺動。那就是說，尾閭在任何時候都不應與任何一腿重疊，否則便是雙重。

- 無論是打拳還是推手，作弓步時，後腳不可用力向後向下蹬，而是要開胯、擴膝，放鬆胯根、膝蓋和腳踝的關節。這樣，後腳才不會僵硬，重量流至腳板、腳趾而反彈。反彈力倒頭傳至腳跟再傳至腿、腰……。這時腳跟會有上升的感覺，身體才能升沉轉動靈活。

- 當做弓步時，身體的重量從小腹放到前實腿的大腿內側處。想像前腿的胯和後腿的胯各有一氣球。前腿的胯根的氣球慢慢縮小，胯部隨之慢慢放鬆、內收下沉；後腿胯部的氣球慢慢擴大。

- 若身向左轉，則右腳先動，繼而左腳動；相反，若身向右轉，則左腳先動，繼而右腳動。但無論向左或向右轉，都必須虛領

頂勁，用意將一邊身縮小，以脊椎為軸為主轉動，帶動整個身體轉動。

- 無論練拳還是推手，如要轉動脊椎，必須在原位上轉，不能在轉的同時，向前後左右任何一方移動。

- 兩腳要有虛實的轉換。在練架子時兩腳虛實的變換，例如坐步變弓步或反之，不應只是簡單地將實腳向前或向後撐，把身體推向前或推向後，使身體的重量，從地面直線地從一隻腳一交給另一隻腳。

- 比較好的方法是，意想丹田像是一個水泵，而實腳的整條腿像貫滿了水。當兩腿進行虛實轉換時，丹田的水泵將實腿的水徐徐抽起抽走，然後徐徐貫入虛腿去。水的流動路線像一個「∩」倒轉的英文字母U。在這樣的意想的抽水和注水的過程中，身體便自然向前或向後移動。所謂意想，不單純是想，還要真的像感覺到水在一條腿從下而上，經過丹田，然後從上而下流動。也就是說，我們要能「用意」來指揮水的流動路線。

- 此外，除了要做到能夠以「意」來指揮水的流動路線外，還要能控制水的流動速度。水的流動速度要均勻，不要有停頓。如假設實腿的水量是從9開始，然後8、7、6……地減少，最後至0；則注水的水量則是從0開始，然後1、2、3、4地增加至9。

- 用「意想」所感覺到水的流動路線和速度，起初是很模糊和緩慢的。有時，感覺甚至會中斷。但隨著多練習，意想的感覺和速度便可以加快和加強。最快比電光火石還要快。這樣，才能達到太極拳的「用意不用力」、「手快不如意先」的原則。

- 進行「意想」時，精神必須高度集中，不想其他東西。

- 此外，在上述的腿上虛實變換的過程中，必須要「虛領頂勁」和做到「節節放鬆，節節貫串」。這樣才能符合「一舉動，周身俱要輕靈，猶須貫串」的要求。

- 當我們按照上述的方法來轉換兩腿間的虛實時，若能做到全身放鬆，轉換輕靈，在身體的重量全部從一腿轉換到另一條腿的一刹那，會感覺到有一個力從地面向上反彈到實腳。我們應從腳底、腳踝關節、膝關節、胯等節節向上放鬆，讓這個反彈力隨著我們的心意去到身體的任何部份，作為該身體部份的動力來源，例如虛腳的上步或手上的掤勁。要注意，如果在地面反彈力的傳遞所經過的路中，有不鬆開的地方，那麼，地面反彈力的傳遞便在身體不鬆開的地方中止。因此，在練架子時，必須要全身鬆開，節節放鬆，節節貫串，一動接另一動，不許有停滯。

- 每次拳式練習，只可選擇一個重點作為練習對像，例如：肩、肘、腕、兩腿虛實轉移等等。絕不可貪多，欲速不達。

- 所謂心法、重點，只是一個手段或是一件工具，幫助我們達到太極拳的要求。當我們做到某個重點，並且運用自如，便應忘記了這個重點，讓該重點的要求自然而生。

關節環環相扣 (邱雪儀)

緣起

　　邱雪儀女士對太極拳充滿熱忱。隨我學拳之前，已有一些太極拳經驗，但並不深入。在拳課中，她聽到的理論與她以前所學有異，於是不厭其煩的在互聯網上找資料。在一個佛學的網頁上找到正確拜佛的姿勢圖片，而其內涵與我們太極拳的身法要求不謀而合。她將有關圖片下載，用來解釋太極拳身法為何對身體健康有益，對我們從科學角度理解太極拳十分有幫助。我們十分感謝《波若文海》網頁能讓我們下載此批圖片，大家有興趣不妨瀏覽 www.book.bfnn.org。

引子

　　從身法上模仿浪的形成，令我體會到含胸拔背這一基礎功的重要。若別人的根不能拔起，又怎會將他打得清脆利落？真的要好好把握這個基礎功。平日用電腦坐姿的問題，加上以前打拳時太著意呼吸，結果呼吸出現了亂子，現在常常感到呼吸不暢順，氣常常停在胸口的感覺真不好受。老師也發現我的問題，教我練拳時嘗試想著四張皮，但始終胸口的一張皮仍是不能貼到後面去，自己也感到胸口如一塊硬板，一塊沉重的石頭，不要說向後貼，連稍稍推動到的感覺也沒有。心想問題出在哪裏呢？細心回想聽老師的勁時，留意星師姐打拳，胸口是鬆的，而且是窩進去的，背部是圓的，但細心觀察自己，胸口一點窩進去的感覺也沒有，而且我聽到自己的背部不圓，仍是很僵，放不開。但如何令胸口的硬板鬆開而能向後推動？這才是問題的關鍵。真的有一點沮喪，知道問題，但找不到答案。

　　星期五，老師講到練拳時肩胛骨應如何動，回家在網上找尋資料，無意中令我得到一點頭緒。

含胸拔背

肩關節的構造:

　　上圖以簡單的線條,勾劃出位於背部而和「肩胛骨」活動有關之肌肉。圖中可見,肩胛骨「內側」的肌肉,連接到「頸椎」和「胸椎」。平日肩胛周圍的肌肉,都在緊張狀態,常常不自覺地就聳肩、緊繃。很少能自己覺察而去放鬆,久之,肌肉就緊縮、變短硬,也壓迫血管,血流不通,肌肉代謝的廢物因「交通阻塞」而送不走,在局部地區積聚,就出現肩膊酸痛等症狀。現代人生活壓力大,肩凝等病症,出現之年齡明顯提早,昔日言「五十肩」,現在「三十肩」、「二十肩」大有人在。

　　由此推想,我們練拳作含胸拔背時,有數點須留意:

　　1. 首先,不應著意將胸口的一塊硬板向後推,這往往用了力。

　　2. 取而代之是用意將胸口向左右對拉,這樣硬板便

會漸漸鬆開。

3. 要做到胸口鬆開，首先用意將頸椎兩旁的肌肉拉開。胸口的一塊硬板便有空間向後推，那麼背後的胸椎和肩胛骨活動有關之肌肉便能充份拉開，形成圓背，拉開放鬆肩胛附近的肌肉，使關節靈活。又因肩胛中央和外側的肌肉，是連到手臂（肱骨）上，故此能背圓，肩胛骨便能鬆，能量便能從肩、肘、腕傳到對方身體。星期五晚，老師說黃師兄肩胛骨有點鬆，但活動空間不多。回想他是單單鬆肩胛骨，而沒有著意做含胸拔背，或許這個原因，關節便不能充份打開。其實身體的肌肉、關節是環環相扣的。

站立時要收下巴後頸貼衣／虛領

打拳時要含胸拔背，意識到頸椎兩旁的肌肉要拉開，但往往卻感到「後頸肌肉」變僵硬，這可能是因為沒有收下巴，沒有後頸貼衣，甚至仰頭太高時，都會令頸椎肌肉緊縮，壓迫血液循環，影響腦部血液供應。所以：

1.「收下巴」是為了使「頭部」和「頸椎」之角度正確，合乎解剖生理之原則。（即調整「枕寰關節」之角度）

2.「後頸貼衣領」，使頸椎和胸椎，能對正、對直，氣血便通暢。

而收下巴也認證了拳譜上說的「虛領頂勁」，虛領就是放鬆頸部。（後人將虛領改為虛靈）

當我們收下巴，後頸貼衣領時——（如下圖左）脊椎最正直，使「腦——頸椎——胸椎」之間，交通順利，功能優秀。（頭的「枕骨」，和第一頸椎（寰椎）之間叫做「枕寰關節」，這個關節，在收下巴時，角度最好，最利於頭頸之「交通」。

咬牙切齒　　　　　　　　　放鬆下頜

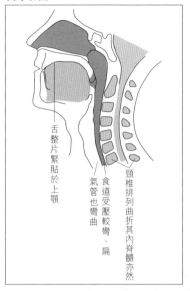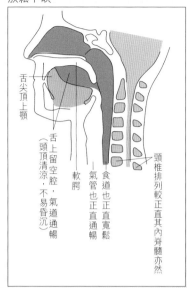

舌整片緊貼於上顎

氣管也彎曲

食道受壓較彎、扁

頸椎排列較曲折其內脊髓亦然

舌尖頂上顎

舌上留空腔（頭頂清涼，不易昏沉）

軟腭

食道也正直寬鬆

氣管也正直通暢

頸椎排列較正直其內脊髓亦然

（左圖）下巴不收，頸椎不垂直，大椎便關閉，意氣不能順暢流通。

（右圖）收下巴，頸椎保持垂直，後頸的肌肉便能舒暢向左右拉開，令含胸拔背容易掌握，大椎亦通行無阻。

　　其實下巴不收，或仰起的角度太大時，練拳後比練拳前更疲倦。

　　血流方面：我們人體供應腦部的血管，只有兩對。前面一對，叫頸動脈。後面一對，叫椎動脈。後面這對「椎動脈」，穿過頸椎的「孔」（橫突孔）進入腦，供應後半腦部。

　　觀察此椎動脈，既穿在頸椎「孔」中，就隨頸椎變形。頸椎曲折，它也曲折。另外，它在入腦之前，先天上有一迂迴曲折。（如圖）

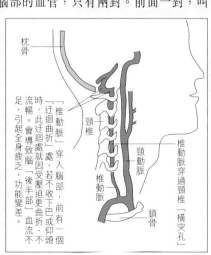

枕骨

頸椎

頸椎

頸動脈

椎動脈穿過頸椎「橫突孔」

鎖骨

椎動脈

「椎動脈」穿入腦部，前有一個「迂迴曲折」處，若不收下巴或仰頭時，此迂迴曲折處就因受壓迫更曲折，令腦「後半部」血流不足，引起全身疲之，功能變差。

圖示供應腦部二對血管（只表出右邊），收下巴時，血液運行的「迴路」比較通暢。

日常生活運用

所以日常生活，必須注意養成正確姿勢，常收下巴，放鬆頸部，作垂頭等柔軟運動，或常按摩熱敷後頸部。不宜長時間抬下巴仰頭工作或睡眠。否則，多少會有腦脊髓液不通之現象。

若工作時，不得已須仰頭、抬下巴，則須定時反方向運動（垂首、放鬆、運動），才能矯正，防止不良影響、惡化下去。（如下圖）

雙手交叉，輕鬆放在頭（枕骨）後方，垂頭、放鬆。以手之重量，載於枕部，調整拉開頭、頸之關節，（枕寰關節），及頭椎各節。

自覺調整—收下巴

很多人，因長期「頸向前塌」，已經無法後頸貼衣領。

練習：可以躺在硬板床上（墊被、隔濕冷）收下巴，讓後頸盡

量貼近床板，體會「直」的感覺。(胸椎—頸椎對直)

必須注意：上下牙也要鬆開些，如此可自然改善很多頭頸疾病。

「唐佬鴨」的問題。(平日「骨盆」過度前傾，腰椎過度前塌向腹部，命門沒有往後突出，屁股上翹。)

經過仔細思考這個問題，出現「唐佬鴨」式最大的原因是：

1. 沒有做好含胸拔背，令到中間斷開了。

2. 沒有著意拉開腰背肌肉、韌帶。

3. 站立時，以「足尖」載力 (重心偏前)，令腰椎過度向前塌。

矯正如下：

1. 可放鬆拉開，放長平日已縮短僵硬之腰背肌肉、韌帶及「腿後部」之肌肉。肌肉拉鬆、放長，減少對「血流」之壓力、阻力，因此「血管」也連帶拉動，促進循環。

2. 脊椎向後拱 (圖 1 → 2)，即做好含胸拔背，會拉大「椎間空隙」，各「棘突」(整條脊椎後部) 拉遠了，等於整條脊椎「拉長」了，又整條脊椎向後移，可減少對前方臟腑之壓力。

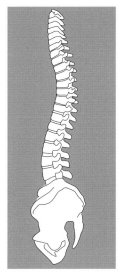

1. 脊椎左側面觀：未做含胸拔背。

2. 脊椎後拱：若做好含胸拔背，拉開脊椎間隙矯正骨盆前傾。

其實脊椎之前方有很多重要構造，若向前壓迫太甚，則影響其通暢。簡述如下：將下腹部，由正中線，直剖成左右二半，觀察右半骨盆。

腰薦淋巴結：主要顯示出在腰椎、薦椎前面的大血管（紅色——動脈，藍色——靜脈）和淋巴結（綠色）。

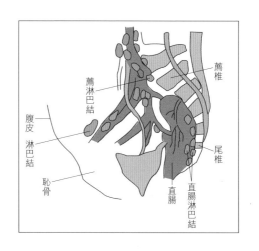

（將下腹部，由正中線，直剖成左右二半，觀察右半骨盆）

若腰、薦椎向前塌入太甚，則給其前方大血管及淋巴結之壓力大、阻力大，不利流通。

所以做正確含胸拔背，可使頸椎後部扇狀展開，椎間孔空間加大，可使整條脊椎後部（棘突）扇狀展開。

解剖圖（比較三種不同姿勢時「椎間孔」之空間大小）

椎間孔（正直時）　　　椎間孔擠迫（仰頭或塌腰）　　椎間孔空間加大（俯首或躬身）

如上圖，俯首或躬身時，椎間孔空間加大，亦可調整太過前傾之骨盆。故通過各節椎間孔出來的「神經血管」都能減壓舒暢，改善全身血液循環及神經功能。

我找到了為什麼練拳時，會呼吸短促的原因

使腰椎向後移，對「橫隔膜」之「下降」有重要影響。因橫隔膜後方中央附在腰椎之前方。

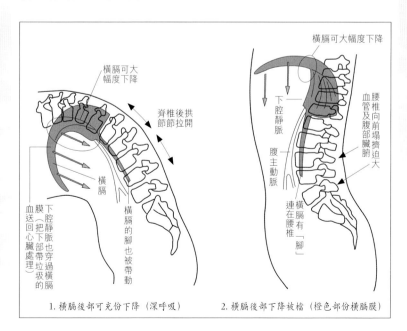

1. 橫膈後部可充份下降（深呼吸）　　2. 橫膈後部下降被擋（橙色部份橫膈膜）

1.腰椎後拱：整片腰背後移，橫膈膜後半部，可下降無阻，吸氣時，「肺」方可充份膨脹（開發丹田呼吸）（橫膈呼吸）。

2.腰椎前塌：阻礙橫膈膜後半部之下降，也阻礙「肺」之膨脹，故呼吸短淺。

從右圖可以想像到若然能正確含胸拔背，拉開腰椎間的肌肉，命門便會向後突出來，尾閭可以下降往前伸托起丹田，這才是做得完滿的氣沉丹田。

太極拳的身法要求是全身性的。單從含胸拔背引伸出來的身體變化，令我明白為何太極拳有與別不同的健體效果。下肢的問題如開胯鬆膝、湧泉上拔等等還須進一步探索。千里之行始於足下，還是好好做好第一步，先解決好含胸拔背的問題吧！

太極與人生 （林健良）

緣起

「太極與人生」及「學習太極拳之困難」兩文是林健良君應三十會之邀請而撰文並分兩期登於信報。

太極與人生

「碰」的一聲，老師發勁打在我的肩上，直把我打得整個身體掛在牆上。事後肩部並沒有因受大力撞擊而發痛發紅，那並不是我日常遇到的大力撞擊，那是什麼能量把一百八十多磅的身體打得飛起來？為了明瞭這種動作慢吞吞而多為公公婆婆所練習的運動，於是我自上年（2006 年）六月便開始了太極拳課程。

太極拳始於何人已不可考，而經過二百多年演變而發展出幾家流派。在香港多為人知者則不出陳、楊、吳、孫四家。新中國自五十年代後，政府採取眾家之長而後發展成比賽套路。民間競相學習，而人們對健康的追求更使這種兼有養生及技擊作用的功夫成為最多人練習的武術。

太極拳是一種十分特別的拳術，它與我們印象中的武術——手快打手慢，力強克力弱完全不同。它基本要求是以柔克剛、不用力、順人之勢、借人之力……。在練習拳架或是推手時都是慢的。那全因為要用意控制身體而作出多方面要求，動作快的話，這些要求便不能做到。否則，這樣練習實與普通的柔軟運動無多大分別了。太極拳對身體要求有所謂八要：那是涵胸、拔背、裹襠、護肫、提頂、吊襠、鬆肩、沉肘。對內要求則為：身雖動，心貴靜；氣須斂，神宜舒；心為令，氣為旗；神為主帥，身為驅使；刻刻留意。（武禹襄——行功心解）

在過去一年多學拳中，因為時刻要做到放鬆的要求，這放鬆不止是在身體上，還有因為全神貫注。練拳之後，日常上所有的不快記憶，都會暫時放下。身體上的毛病也真的少了，而太極拳最使我著迷

還是精神上的得著。

太極拳的理論建基在陰陽平衡上，而陰陽是與大小、上下或是內外同樣為對立的概念。所以當要接受平衡時其實已接受對立的概念，亦都接受及了解到對立是一直存在的，最重要是取得平衡。我以前若與客戶或同事開會，每當有不同意見時，最直接的反應是十分苦惱和不理解。因為自我覺得自己的意見是最為恰當的，大家沒有理由不接受自己所提的方案。現在當大家在重大事情意見不一致時，會退開一步在相反的方向去考慮問題和答案，使得解決方法更有彈性和全面。

在練習拳架時，要時刻審視自己有否達到上述的要求，在練得不好的地方改善。整個過程是不停的自我審視，找出自己不對、不完善的地方，思考解決方法，全然改進，這真有點三省吾身的味道。這有兩個好處：第一，承認自己有不對的地方，時常審視自己的不足，能破傲慢之心，知道今是而昨非而力求進步；第二，能找到方法求進步，在進步當中所產生的滿足使人樂意接受自己的不足。

學習太極拳更能得人和。太極拳所要求是多面性的。大家雖然同一時開始學習，可是到了一段時間後，大家在不同領域上，有較大差異的分別和進步。這可能是由於先天條件的不同。如有師兄和師姊便因為職業和興趣上，在氣沉丹田上有較快的進步。而更多的進步是在於自身的努力和多思考在解決方法上取得成果，大家都了解各有不足和優點，今天能把自己的一些心得與大家分享，明天又可從對方中得到啟發，大家共同進步。學習太極拳的人極多，雖然不是同門同派的，但知道對方是練習太極拳的，話題便能更快打開。我自己便曾在社交場之中，與陌生人打開話題便全因為對方是練習太極拳的。

在太極拳圈中常有人說這是聰明拳。其意思有兩方面，一是太極拳包含了中國哲學思想，它要求我們放棄習慣用力打人。而當對方有多少力來我則以多少重量應之，一任自然。

這些都不是我們之前經驗過的。要把它弄得清楚明白而能再進步是需要一點悟性和努力。這是其中一種思想進步，而這種逆性思維則

更使人審情度勢了，了解自己所處之地，知進退，不容易迷失了，正所謂自知者明。

太極拳是祇有在中國文化條件下才會發展出來的一種拳術。那是老祖宗留下的寶藏，需要時間來了解和練習，總希望能發揚光大，願同道多努力。

學習太極拳的困難

已談過學習太極拳的樂趣，但正如太極陰陽圖所示，有陽定必有陰，世上萬事萬物均不能偏離這個道理，而學太極拳更不會例外，有樂趣也有困難。學習的困難有很多，粗略總結有：選擇太極拳之難、尋找明師之難、傳受之難、以及學習之難。

太極拳在過去兩百多年間，已發展出各有特色的分支，香港比較多人知道的計有陳、楊、吳、武、孫等五家，其中有分為大細架、老新架、高低架、方拳、圓拳。到了五十年代，新中國為推廣太極拳，又採各家的式子合而為一，發展出比賽套路。比賽套路又有不同數目的式子。每一家太極拳都有不同的特色和獨特的練習方法，如陳式便有弧線旋轉的表現，動作有快有慢；楊式著重中正安舒、氣勢，相信是現時香港較多人認識和練習的拳種；吳式則重斜中正，有摔跤的影子；孫式則含有形意拳及八卦掌的內涵。國家比賽套路則有個別及混合式子。這對於初學者基本無從分辨，不知如何選擇適合自己的拳種。

如果只是為了健康理由，每天活動一下手腳，然後一班人去茶樓食早點；一方面可以健身，另一方面作為聯誼活動，那隨便找個老師都可以達到這樣要求。但如果要視太極拳作為一種學問、一種中國文化來看待和追求的話，便立刻陷入難處。因為不知道在何處才有一個這樣老師是自己可以追隨的！在過去年多中，我體會到一個明師，（不是名師，而是對太極拳的理論和實踐有深刻體會的老師）及學員本身素質對學習太極拳的重要性。同學中最努力的，會把握每一個學習機會。力求進步的，往往是那些在外邊學拳已有幾年的同學，他們到現

在才發現一直在歧路上走，下決心追回過去損失的時間。所以，當有同學用了每星期唯一的休息日來上課，我十分了解他們的心情。

太極拳是內家拳，它的要求是用意不用力，全身放鬆，動作由內至外，內動是能源中樞，外形只是內動帶出來的機械動作。放鬆與內動全部都由意念控制，不像外形有跡可尋，是形而上的事物，所以較難把握其中要點，練習時老師雖不停的用比喻來解釋他的要求，和用各種方法來協助學員學習。但語言有時候是不能很準確表達感受，而且比喻亦只是近似其性質而不是其真面目，這更令我想起兩句詩「此中有真意，欲辯已無言」，真的貼切不過。所以要把老師的比喻變成自己可以了解的感受，然後再在推手中驗證自己的理解程度和方向是否正確。

如上述一點所說的，個人的進步與自己投入多大的參與和努力有莫大的關係。這不單止與個人的努力有關，最重要還是時間上的投入，而時間往往是現代人所最短缺的。雖然深知每多一次練習，身上便多一點功夫，早一點進步，但無奈生活逼人。除了早起一點，多練習一回外，便只能在乘車時及上班之間，練一點放鬆、看一些太極拳譜、或精神上開一點小差，想想如何解決拳上碰到的問題。當想到一些可行的方法，便立刻希望有機會去試驗是否可行。

這門學問如要有大進步，練習者必須要有悟性。這可不是天才論，練習者除了有一定的熱情和自學能力，有一定的文化程度，悟性就是練習者有一種直覺，能夠將太極拳的道理與其人的性格相和。如本身條件比較好，進步便比較快，但最終是否成功，便視乎個人的努力和堅持了。有一些同門，他們的自然條件比較好，在開始時比其他同門進步來得快和易，但最後還是為了種種原因而放棄，我是深感可惜的。

把學習太極拳的樂趣和它的難處放在一起時，便會發覺它給你無限樂趣之餘又不停對你有所要求。寫到這裏，不禁想起在網頁上的一個師兄說得好：「太極拳像個絕世美女，我追了很久還沒追到，可是她也不拒絕我的追求，追了一會兒，她就給我一些鼓勵。」

意氣君來骨肉臣

一心的體會

我從一個太極論壇上看到有人寫關於太極拳練功的層次。該人認為太極拳的高級功夫如下：

練到內氣推動拳架。才可算是「意氣君，骨肉臣」，才可算是「內運外動」，才可算是「內外相合」，才可體會到什麼是「太極不動手，動手非太極」。才可算是內家拳。才可開始練內家拳技擊。練成就天下無敵。

不過上述說法似乎得不到該網的網友認同，該發表者的並不斷被追問「意氣君，骨肉臣」作何解。但發表者並無作出回應。

我的看法是，「意氣」是在內、是看不到的，故是「陰」。「骨肉」是構成身體並實現身體四肢活動的，相對「意氣」是在外的，能看到的，故是「陽」。君主是負責決策施令，是主動的；文武大臣是服從和執行君王的命令，是被動的。在下者必須配合上級的決定，不可以陽奉陰違，上級的決定才能按計實現。

太極拳打人是要用「陰」。因此，「意氣」是作主導、是發號施令的，故像君主。身體四肢是「陽」，是被動，是執行意的指令的，故像臣子。身體的動必須完全受命意的指揮，不能擅作主張「妄動」。故拳經說：「意氣君來骨肉臣」。

如果我的上述看法是對的，則上述發表者說：「練到內氣推動拳架。才可算是「意氣君，骨肉臣」，才可算是「內運外動」，才可算是「內外相合」，才可體會到什麼是「太極不動手，動手非太極」。才可算是內家拳。」基本上是對的。

邱雪儀的體會

我同意一心師兄說君臣的權責，很清楚，但提到君是陰、是主動，臣是陽、是被動，我的愚見是：可以說是對，可以說是不對，這

在乎你從那一個角度，那一個落點去看吧！正如男主外，女主內，你說那個是陰，那個是陽呢？其實要看看我們從外看，或是從內說了。近日練拳，憶起小月師姐曾經說過，一式的起動，引動著這一式的完結，若單練這一式，完結就是完結，但從整套拳來看，這一式的完結驅使到下一式的開始，完結其實是開始！那麼，是開始還是完結？我想直到收式才是一個完結。拳架如是，我想小至股票市場，大至人生亦如是。是贏還是輸？是喜還是悲？是得還是失？我想要真正「埋單」（結賬）才知道吧！但「埋單」了又是不是一個真正的完結呢？

用我淺薄的拳齡來理解「意氣君，骨肉臣」，只能夠意會到作者是想用另一種語彙去說明一個簡單而重要的訊息：「練拳要用意，不要用力而已！」人經過生活的磨練，思想比年少時複雜了，學習太極令我悟到，隨著年齡的增長，思想也要由複雜變回簡單！

近日練拳，體會到一式驅動著下一式的節奏；那天在大浪灣觀浪，前推後湧，一浪接一浪，令我感受到萬物有一種韻律在其中。所以，唉！管他是君是臣？管他這一式是陰是陽？又何需分他是開始還是完結？只要能體悟當中運轉的過程已足夠！正如我們平日飲鴛鴦（紅茶混和咖啡）一樣，哪需分奶茶是陰是陽？那管咖啡是君是臣？只要奶茶混合咖啡，能弄出一杯好味的鴛鴦才是最重要。忽然記起老師曾說過，其實陰陽；點、線、面、體也只是一個名相，去說出大自然的韻律，世間的道而已！

但要找大自然的韻律，打拳要用意不用力，談何容易呢？練拳一段日子，近日自己學習的模式不再在拳架的路線及招式的用途，反而著意如何放重量到大地。我覺得單是鬆是不足夠的（況且要鬆真的不容易），所以近日的體會是，還是回到基本法，學用身法去打拳。路真的是漫長。不過，我想籍這個機會向不同拳場的師兄師姐說聲謝謝，感謝他們亳無保留跟我分享他們用身法練拳的方法與心得，謝謝。真的希望有一天能找到老師常說的「地心吸力的軌跡！」

2007年初，陳少華在太極拳研究室網頁上撰文，回覆一網友有關太極拳與站樁的關係，得Taizi37君回應，由此展開一輪對太極拳的討論。Taizi37君是前輩鄭曼青先生的高足，是陳少華故友陶明先生的同門。Taizi37君的太極拳及佛理哲學修為甚深，在討論過程中，少華與小月獲益良多。期間亦有多位網友參加討論，我們將一些有份量的文章節錄與大家分享。Taizi37前輩靜靜的來，輕輕的去，並未留下通訊資料，未能登門討教，實為一憾事。

談站樁

陳少華

太極拳重要的論文中，從來沒有提過站樁這回事，我個人並不認同這是太極拳之本的說法。站樁本是形意拳的基礎功，其後王薌齋訂為意拳的基礎練功心法，並在社會上推行健身站樁法，在民初時是極之流行的健體運動。太極拳要求放鬆，初學者一面要集中精神在拳架的路線上，又要兼顧放鬆，實在是困難。所以，有人想出用站樁來練放鬆，也是一個可行的方法。我們練拳，為求達標，可以用任何可行之法，這樣才是靈活的學習。當找到放鬆的法門，應用在盤架子上，讓每式都變成站樁，是活動的站樁，這樣才對練太極拳有幫助。

閣下所提及的意守湧泉，已加入了氣功的成份。我們追求的是重量放到地上，而不是追求氣從湧泉升。內氣動並不等於拿到地心吸力的反彈。我覺得意應放在腳掌的四周，小心感覺腳掌是否能夠如一個吸盤般吸在地上。如能做到，你便是停在最中正的位置，如腳掌有空隙，便不是中正安舒。找到這平衡點對練拳至為重要。

我寫身法上的要求，是給初學者參考的，鬆胯擴膝是讓重量放到腳底的法門，如能做到，膝蓋對足尖或尾趾均可。最終要求是打開體內一條內動的通道，讓重量及反彈力舒暢地流動。到此，全是用意的內動，不在外形，而內動不可令人知也。

Taizi37

本人在台灣學習鄭子太極拳已有很多年的時間，有幸看到香港的論壇。而本人相信陳少華先生也知道鄭子太極拳是由我們的祖師鄭曼青所創，而我們這一脈的確以站樁為必修的主要項目，所有的練習方法都是鄭祖師傳下來的，而且在行功時，主要內在的動能。除了引用丹田鼓盪，身外的鼓盪之餘，還要使湧泉能接地之力後來啟動全身。

在日常生活中就連一根指頭的小動作，也要經過湧泉帶動下才可完成，在湧泉一點發動所產生的能量才能強大。而在這練法之中，身體內慢慢會長出一條內勁線路，能吸收、能發放。我們已將行、站、坐、臥作為日常的基本功，但以站功為首要，而站的不是死樁，是一個活樁，動之微、神之全的整動之活樁。而鄭祖師太極拳早已名揚海外，高徒眾多，都是用此練法，希望陳兄勿忽視此法。練功除了體會動之套拳外，還要體會靜之樁法，再由不動之樁進乎動之樁，去感受不動之動的微妙，再進乎練勁不露形，化勁、發勁不露形。有形有意都是假，拳到無心始見奇！

陳少華

謝謝 Taizi37 君給我的提示。

太極拳是大學問，練習者經多年的學習與追求，其體會都有分別。我與小月同門學藝，大家對拳的體會都不同，教學生時她有一套方法，而我亦有我的風格。楊澄甫幾位高徒如：田紹麟、董英傑、李雅軒、褚桂亭、陳微明、鄭曼青等人在拳架上，練功心法上都有不同之處。只要目標正確，在正路上走，不同練功方法都是行得通的。條條大路通羅馬也。

我無意說站樁是不對，其實我早年練拳也花了不少時間，用站樁練放鬆。以此靜態練習是比較容易拿到放鬆的感覺。經過這些年，當身體能夠鬆開後，我感覺練拳功效比站樁來得更實在，在這裏與大家分享我的體會。

不用手練拳

Taizi37

先謝謝陳兄回覆。看陳兄的文意，應是一位明理之人，之前有所得罪，請見諒。很希望在這能夠與陳兄分享和交流更多心得。你說得非常對，每一位師傅的教授方法都是有分別的，但其目的是一致。小弟在網上看到了陳兄的一點生平，也知道你是一位熱愛太極拳的人士，更為太極拳付出了不少，正因為不同的悟性和體會，便產生了不同的門派和練習方法，我在這裏希望可以和陳兄再分享一下站樁的心得。

本人愚見，樁法和拳法是同等重要的。在拳架上，你們的王氏太極拳起伏轉變，環環相扣，螺旋交替，真有如游龍變化，比起我們的鄭子太極拳的水平移動，轉直分明，豐富得很多很多了，這是我們需要向陳兄學習的。其實站樁不單是求鬆，在我們一派的概念，拳即樁的轉變，學習由無而有，由有而無，在樁法上能體會很多內在和外在的變化，動之致微，變化之精細，不動之動的微妙，小動而大能量，變化不見形，及神意的光芒收與放……這都是不用大動的範疇去學習的。有了這一些體會和領略，又回到套拳上，相修提高，不知道陳兄有沒有試過用以下的練法來練一套拳，之後再回來交換心得。希望陳兄也說出你們的一點練習方法，讓我感受學習。練法很簡單，先用無極樁的姿勢，慢練一套不動手的太極拳，身體、重心及手和腳的起伏變化，只在一寸之內，只可小不可多，身體雖微動，但要有真正動起了身體及手腳的感覺，好像真實練拳之感。而精神與氣勢，卻像真正練拳時一樣擴大縮小，就是這麼簡單，可能會帶給了一些新體會，也許陳兄已試過此法了。

陳少華

好難才得到一位資深的太極拳友交流練拳心得。過去兩年多，只有三位資深太極拳的網友與我交流，但他們都不願在網上公開，以避免一些似懂非懂人氏的挑剔或爭論，最終我們轉在電郵上交流。因此，其他網友便無法分享其中的寶貴經驗。這一次 Taizi37 君所公開的鄭子太極拳的內練心法是十分寶貴的，可以肯定，這不是三、五年的經驗，是經過多年苦練才獲得的成果。歡迎網友參加討論及交流，我希望每位參與者必須尊重每一位發表文章的網友，避免無謂的爭論，否則令到交流不歡而終結的話，損失的只是支持這網頁的其他網友。

王壯弘老師教拳，不會教我們任何的法門，他只講道理，清楚指出目標，由我們自己思考及摸索。經過這種方式得來的體驗是實實在在的，而避開了依樣畫胡蘆的學習方式，對每種體會的來龍去脈都能把握清楚。這種學習方式很漫長，需要耐心及努力，但充滿挑戰。當年站樁時目標就是放鬆，要求是「外面靜如山岳、體內要萬馬奔騰。」當日自己不清楚，放鬆與靜如山岳及萬馬奔騰有何關係。經這些年練習，才了解放鬆不是外形鬆而是身體內部鬆，這樣身體重量才能放到地上，才會有地心吸力的反彈。重量放不下，大地不會還給你任何能量的。當初拿到一點反彈的感覺，只如一條細線，由腳跟繞過足踝、膝關節往上升至身體及手臂。當這感覺變得實在，我便放棄站樁，開始學駕馭此能量來練架子，恰如 Taizi37 君的不動手走架。

太極拳大目標是不用力，不用力就是全不用力，舉手投足都要遵守此規則。過去幾年都是集中精神練習將反彈能量代替拙力。能量的流動離萬馬奔騰還有一大段路，但手腳的飄移已經有實在的感受。手裏的骨頭還是空不掉，離真正不用力飄浮還遠呢！

我個人覺得 Taizi37 君的站樁方法是靠近「靜中觸動動猶靜」的要旨走，亦拿到良好的感受。大家可多參詳。

手放鬆

Taizi37

感謝陳兄如此大量，不計較門派之別和我一起交流意見。今天想和大家分享一些有關練拳的心得。回憶老師常說：「先放下執著才能在太極拳的路上得到進步，要多吸收別人的經驗才對，不要計較得到多少，但你先要放下，你才會慢慢有進步；如果還是不放開，那麼再過十年，太極拳還是太極拳，你還是你。」而太極拳是改錯拳，一開始學習便要學習改錯，要多想，從理論和實踐中改錯。能發現當中的錯處，這樣才會有進步的。不管是一天改一錯，還是一月改一錯，只要你去改，那一年便改了十二個錯，你會慢慢從錯中感受回來。練拳不要害怕犯錯，但要徹底改錯。

由大錯進入細微的錯處，循環的改過來，這是學拳決心的第一步。而鬆是太極拳的主要條件，不單只是身體上的鬆，還要思想上的鬆，鬆開你的執著、成見、名利、驕傲。一念不起便是靜，靜而後定，才能生悟。

陳兄說：「手裏的骨頭還是空不掉。」我想只是時間，而且，由於精能化氣，能貼於骨髓，使其堅剛，充盛後再穿越骨膜與筋膜，再行往皮膚毛髮，我想陳兄只是氣未能透出筋膜而已。這也是太極拳的其中一難，能感受到自己的問題已是一個好開始。

「鬆」是無止境的，能鬆多少便有多少功效。在我們鄭子太極拳中，有一美人手，在這和大家分享：「美人手」即以意氣注於腕，以氣舒指，不張不併。不論何式，手臂與手腕皆自然伸直，而青筋不露，如有按掌時，只用意微微坐腕而不露形，式式通往中指尖而再歸還。

老師曾說一故事：「在他學拳時，有一夜夢見自己雙臂已斷，起床後試練拳，竟有轉動自如的境界。即與師兄們推手引證，師兄們也甚覺驚訝，為何一夜功夫如此躍進。因為已悟得鬆境，自覺雙手臂已

斷，有如木偶、洋娃娃之手，只有一線相連，能隨腰轉動活潑自如，練功時更有一日千里之感。」

僅僅一點心得，希望為愛好太極拳人士帶出新的體會。

邱雪儀

Taizi37 君，您好！我習拳年資很淺，在拳藝上不能與你交流，但看到你跟我們分享學習的正確思維，很有共鳴，很值得我們去學習，謝謝！

無心即有心

Taizi37

　　在太極拳的進程上，猶如佛理，雖有漸悟與頓悟之分，但是也在於你曾付出多少的努力，有天才不努力也是練不出功夫來的，有功夫不謙虛也未入正途，只會走上牛角尖。學術是無止境的，好與壞是相對的。太極拳是自然拳，一草一木都能將你啟發，在大自然裏已包含很多真理，例如：是風吹樹動，還是樹動風吹？習拳的年資不能代表功夫的深淺，只是你付出了多少，能領略多少而已。「三人行必有我師」，任何人都可發表意見，只要是好的經驗都可拿出來分享，太極拳才能再往前踏出一大步。我們還要將太極拳生活化，不要給它停下來，這才是真正實在的。要「時時留心」，最後還要將「時時留心」這四個字都忘掉。有心即是無心，無心即是有心。

沉肩、墜肘、升腕

陳少華

感謝 Taizi37 前輩給我進一步放鬆的提示，我會好好參詳體會。

我很同意手上雙腕鬆開的重要性。我的體會是：腕不鬆，拙力便會用上，內力亦無法透至手指，更不要說將勁穿入對方身體了。鄭曼青前輩的美人手練法，是一個很好的鬆腕法門，網友們應好好的珍惜。一些太極拳老師強調沉肩、墜肘、挫腕，而挫腕一詞卻未有深入理解，而令學員將挫腕變成用力向下按。我個人體會，腕有近手掌的前腕及近手臂的後腕之分。如果按沉肩墜肘的次序，後腕應該上升才合理，否則單稱之為沉臂即可。按陰陽之理，肘沉則後腕要升，再進展為前腕沉手指升。挫腕應該是挫前腕，而更須強調腕沉指升才有陰陽相濟。如用此方法，拙力可大大減少，更可拔起對方之根，輕鬆的將對方放出去。

除了腕，雙足的踝關節必須全部鬆開，踝關節不鬆，雙足便容易用力向地上撐，違反不用力的規矩。要讓身體放在地上而不是站在地上，這樣身體重量才可以釋放得好，放得多，反彈能量才會大，能量的通道才可打通。

只可**意會**,不能**言傳**

Taizi37

少華兄說得非常恰當,能用不多的言語,便差不多將我們鄭子太極拳的起式、六變的要領都說出來了。很多人常言道:「太極拳起式為最重要」,又言:「起式怎用才對?」而在我們的概念之中,起式是收定心神,鬆開全身內外,由無而有,生出陰陽開合,升降浮沉變化的第一步。如你所說陰陽開合,升降浮沉,八卦相盪,身體每處內外都有其微妙、互引、互生、互變的規律,失一也為斷。起式至收式全無分別,其理如一。少華兄你能對太極拳的了解實在細微,必定下了不少苦功,和在長時間的經驗實踐和引證,才會有今天的成果。少華兄能對升降浮沉、陰陽開合、八卦相盪都有很深入的體會,在今天的太極拳師傅之中,實在不多。能在此相談,實在是一個很好緣份,確實令我欣喜。可惜我年事已高,能為太極付出的點滴,相信已是有限。而現今社會能喫苦的人也已很少了,更莫說有追求真理之心。敢問少華兄已有高徒,能薪火相傳否?

陳少華

Taizi37 前輩不要過獎,我只是將我個人的體會與大家分享。我與小月有幸得隨王壯弘老師,在老師薰陶下,深深被太極拳這高深的中國文化所吸引,亦驚歎「道」就在眼前而不自知。在當時,我們太極拳的知識極之淺薄,但我已有一個願望:將來可以將太極拳文化發揚推廣。在 2003 年退休後,我全力投入太極拳,除了教拳,在三年多前在香港聖雅各福群會定期舉辦十五小時的太極拳理論課程,講的是太極拳的中心理論,希望不論門派的太極拳愛好者都能接觸到太極拳的真理,提升拳藝。兩年多前與學生們成立了太極拳研究室,造了網頁、都是為了推廣太極拳文化。

網頁是極之有效的推廣工具，但大部份網友都是拳齡較淺的朋友，所以大部份寫的文章都是基礎的東西，偶然寫一點比較深的道理，往往令到一般網友感到我在故弄玄虛。因此，每當執筆時，都有難以下筆之感。王老師常常告誡我：「千萬不可斷人慧命」，以錯誤的理論誤人是罪大惡極之行為。很多網友們就是不明白，總是要求說一個清楚，不知道太極拳不能落在實處，這是只可意會不能言傳，要到了一定的境界才可領會。今日難得前輩能參加交流，可以有機會說一點比較深的道理，心裏高興莫名。日後望前輩多支持推廣太極拳文化，令更多後進得益。在這裏我先向前輩謝過。

談步法

Taizi37

　　少華兄為太極拳的付出真的不少，而大部份時間都用了宣揚太極上，不惜犧牲練功的時間，為太極拳努力，你真是我們的好榜樣。在這方面，有很多人都比不上你的。.

　　在鄭子太極拳中，有一行功，不知少華兄是否適用？太極拳須練成生活化才可，也可為你在忙碌的生活中，得到多一點練功時間。但不知此功在王氏太極拳上能否適用，因為在鄭太中的上步是由實腳湧泉帶領下，使虛步旋盪而出的，中間過程虛步是沒有向實腳靠攏的。因為大部份太極拳中的上步都先將虛步向實腳靠攏再踏出的，而我們便跳過此一環節，就如平日行走一樣，順勢而出。所以用於行功的練習上是比較容易適應的。行功有兩種，先說其中一種：

　　1. 順身順步法。具體練法：身法如練拳時一般並無分別，例如左腳為實在前，右腳為虛在後，左右兩手自然垂，身左旋在尾閭帶領下將力量重心移於左腳，湧泉貼地，力量再由湧泉繼續左旋，用意注入地心，力量（反彈能量）自然回饋，經踝、膝、胯反回到尾閭時便一分為二：

　　一支能量經胯傳至右腿，使之向前徐徐盪出（右手剛好同時盪出）而左手需有下按之意而不動。

　　另外一支能量經脊往右手，肩、肘、腕、掌、指，與右腳同時盪出（左右手虛實力量轉換，其樞機在「夾脊」。）

　　右腳跟著地後，身體微向右旋轉，將左腳的力量經尾閭傳回右腳，而再順勢盪出左手左腳，方法如上。

　　初學時有如機器人，感覺總是怪怪的。熟後便可隨意走動，手腳皆自然相應合，反覺行動自如。

陳少華

　　Taizi37 前輩說得很對，要學好太極拳要有太極哲學思維，否則很難體會太極拳形而上的境界。除了明理還要苦練，否則往往是眼高手低，而這樣亦難令初學者建立太極拳用意不用力的信心。說到苦練，在現今生活緊張的社會真難做到。多年來除了教拳，我都堅持每天走架三遍，加上一些零星的散練，時間都不會少於兩小時。可是，在王老師的眼中，我只是在玩拳而不是練拳。他要求是三遍拳為一節，當年他每天最少練五節，七節、十節是平常事。這不是幾個月的努力，而是十多二十年的堅持。功夫是工夫換回來的，他練一年拳就等於我七年！不要臨淵羨魚，還是退而結網來得實際。

小月

　　太極拳有個拳架子、有個站樁，是太極拳的前輩們摸索出來的練習方法。《拳譜》也是前人總結出來的一套法則。不論是方法、法則都十分寶貴。後人愚鈍者、守規矩者，不敢越雷池一步，只有追尋前人的腳印亦步亦趨；智慧者，慶幸自己的際遇，不必從頭摸索，不受拘泥可借前人的肩膀再上一步。「路」是人走出來的，大道自然不依邏輯。

　　我的老師王壯弘先生是位學者，從九歲開始學習武術，他說：「將我所學的套路、功架演練一次，一天的時間不夠。」聽得人瞠目結舌。老師學的是楊氏太極拳，經多年的研究將拳架與拳譜結合，衍化成今天的「王氏太極拳」。他強調：「並非因為我姓王，如果我們尊崇《王宗岳拳譜》，架子理應如此。歡迎你們改我的架子，因為世上沒有十全十美的東西，但是不可以亂改。」這是老師的教導。十幾年來我們一直是學習、汲取前人（包括同門同輩）的經驗，同時不迷信、不拘泥。

　　剛學拳時如小和尚念經，行拳時心不停唸著「虛領頂勁，氣沉丹田，頭皮以下逐節放鬆下沉。」唸了兩年還是不會鬆胸。俗話說：「山

不轉水轉，從上往下行不通，那就從下往上鬆吧！一試之下令人驚喜。」學習的道路上，每個人都會遇到困難，難點不同就只能各施各法。老師是因他的學生犯錯的不同，而想出改錯的法。既然每個人的錯不同，就當然法有異。隨緣方便，法無定法。

　　Taizi37 先生以練站樁及練拳架兩者互通互補、相輔相濟，藉此提高拳藝。我們的老師教我們打拳時如與人推手，與人推手時如自己練拳。推手輸了，檢察自己錯在哪裏，再老老實實學拳理練拳架。如此這般：先理通，理理通。事通，事事通。理事融通，事事融通，這才是真的通。理通了一層再推手、再練拳，拳無止境。要思考，要體悟，要反證。用實踐證明，將實踐總結成理論，如此理論又進了一步，將理論再回到實踐中反證。這像清代大書法家包世臣講寫字：「然擬進一分，則察亦進一分，先能察而後能擬，擬既精而察益精，擬進一分，手提高一分，眼光又提高一分。眼提高一分，手又提高一分，終身由之，殆為有止境矣。」

　　我們的方法，Taiz137 先生的方法無孰優孰劣之分，藥無貴賤，醫病者良。等到不需要站樁，也拋開拳架的時候，才是上到了高境界。畢竟站樁、拳架還是有為法。最好的調息是不調息。太極拳要「無為為用」。

　　我的老師現已不練拳，他說：「想一想就行了。都成佛了，還要唸經嗎？」

由有為到無為

Taizi37

　　小月說得非常好。「無為為用」是我們的目標，但不是說做便能做得到，它須要一個過程，一個轉化的過程，要改變自己，改變生活，還須悟性才能達到的。

　　太極拳的學習過程中，是並無固定的方法。但有一套精確的理論，任何法都不出其右。

　　雖是用時無法，但不能無法而學。那我們要怎樣才可用以「無為」？那是否一天能練十個小時，或更多便可以呢？答案是不可能的，這只是傻練。太極拳不單是拳，也是一個思想。不單止將拳換成生活，也要將思想完全改變。能悟通這一點，才可找到門路走向無為之路。我不是智者，但我的老師在 70 高齡時，還能與十多個美國軍人對戰，而且也能輕鬆地將他們擊敗。在平日我們也不見老師有練拳的。老師常說：「人生便是太極，太極便是人生。」所以我相信他的說話和留傳下來的練法。方法是只要一切自然，將太極拳融入人生之中，時時刻刻都不離太極。這過程並不簡單的，到了你達到要求時，還未到終點。我們還要時時將太極拳變成自然，忘記了它，有如「自性」之明鏡，遇物即照，物過影除，不留痕跡。這才是自然的自然，到了這個時候，那便無所謂練拳不練拳。只要人一息尚存，那拳即是我，我即是拳，須要達到這一個境界，我們便要改變，將自己一步步的慢慢改過來。所以，除了平日練拳之外，不論行、站、坐、臥都不離太極。將太極帶到平日的生活上，來取代以往的習慣，徹徹底底地將自己完全改變，這樣才可慢慢踏進「無為」。

行走坐臥皆可練拳

陳少華

　　數十年前，中國社會生活簡樸，人們空餘時間比今天社會多上幾倍，加上一般大眾工餘的娛樂活動十分有限，習武便成為年青力壯者的喜愛活動。在當日，一天練功幾小時是等閒之事。功多自然藝熟，在武術成就方面，在感覺上往往是古勝今。

　　當太極拳進入內練階段，每天練拳都要息心體認，默識揣摩怎樣將身體放得更鬆、怎樣放重量、怎樣引發體內的能量。如可認真的練習，每練一套拳，內在功夫都會增長一點。功是一點點累積的成果，並無任何捷徑。可是現今生活迫人，每個人的空餘時間都是有限，能每天抽出三、四十分鐘練拳的人已是難能可貴，按此練拳方式進步自然慢。

　　太極拳前輩鄭曼青曾說：「行走坐臥皆可練拳。」他說得很對，我們要將太極拳生活化才能爭取多點時間練功。太極拳以內練為主，所以單用意念放鬆身體也能長功。我乘地鐵沒有位坐時，我不停用意念放鬆身體，將重量交替地放到一隻腳上練偏沉則隨，20 分鐘車程便練 20 分鐘功。打電腦覺得疲倦時用意將肩的重量往肘上放，再傳至手腕、手指，做它十來次，肩上發僵的肌肉便能鬆開，又長功又保健。每要推門時，手按在門上，腕放鬆，背往後拔，利用身體的重量放到門上將它推開。其實，只要多用點心思，日常生活中很多活動都可以用來練功而不令外人知曉，何樂而不為呢？

Taizi37

　　少華兄與其師王壯弘同是醉心太極拳，也能將太極拳帶到生活上，此乃正途，日積月累，相信離道不遠。明此理者的人多，修此法者卻少，因須要具備百折不撓的毅力與堅定不移的恆心不可。此

非等閒之輩能達，最後能將太極拳融入生活中，步進自然而自然的太極世界。

其師王壯弘也應在此表揚，因王師也醉心太極拳，不停進修，練一天時間也不為足夠，連做夢、用膳、走路及書法時，也想著太極拳。不知不覺間便將太極拳和生活結合起來，由修而生悟，實在難得。在王師年長時，因病而令行動不便，但也不減對太極之心，至超脫現在，達到一個新境界。功夫不但沒減退，還勝於從前，比之前更鬆更柔、更靈。在太極界中傳為佳話，是活在當代的其中一顆明星。

所以太極拳的修練是永無止境的。如大家認為已鬆透、已柔、已沉、已靈這都是錯的思維。有了這一個觀念，大家便把大門關上了，永不能體會無止境的鬆、柔、沉、靈。這些基本也不能突破，那莫說其他了。少華兄你太謙虛了。在少華兄的引領之下，又帶出了另一個相關的題目：腰、胯、膝、踝、腳掌、湧泉的問題。

上身的肩、肘、腕、掌、指的陰陽互變過程，少華兄都已說得非常清楚明白了。如少華兄所言：要將身體的重量還給大地，我們才可把原有的力量釋放出來。所以先要接地之力，在接地之力的基礎上，再將力量借回來，到身體各處去。因為這是我們原有的力量，我們要經過訓練和實踐，好好把握利用。

在此說說鄭子太極拳的練習方法，大家可作為參考。因不同派別有不同的運勁方法，在別的派系上，未必適用。

我們學習放鬆，須分開三個環節：第一：先鬆肩至指尖；第二：鬆胯至湧泉；第三：鬆尾閭至泥丸。學鬆雖有先後之別，最後還須將三者合一，才不失為圓。

鬆是以輕意將各個關節鬆開（太極拳身法十要，都有說出要領）。鬆開後便可體現氣沉丹田，下達湧泉，使濁氣下降，重量還回大地。腰脊命門以上，輕清上浮，頭自然虛領。大椎上拔，有一片輕靈之意使之神全。而雙手如有感應力，待勢而動之意。

因為腰、胯、膝、踝、腳掌、湧泉是用來支持身體的重量，要鬆開實非容易。而老師當時也未有説出具體練法，只常説：「多體會吧！多練習提手之站功，可使氣達湧泉，使湧泉貼地，再將它有如深入地下之意。但須注意胯有如坐椅之感，膝以上微有向上的意力與胯相合，膝以下微有向下的意力與踝相合，踝與前腳掌相合。腳掌四周如綿，便能使湧泉貼地。而下肢之陰陽變化乃動力的來源，由實腳往虛腳之虛實轉換，樞機在於尾閭，非用功之久不能領會的。還須我們每天練一百次摟膝拗步，如多練便能體會內部之變化。」

因摟膝拗步須坐後、擺腳、盪步而上、摟膝、送掌，如今始知老師的苦心。因在這一式之中所包含的身法、步法絕不簡單，而老師更強調，不能使身體有升降的外相，雖有起升降意，不可有升降之形，要在一水平線下完成。因身體的起伏會把力量消減，這才可使你增長內動內勁。所以鄭子太極拳大部份動作都是在一水平線上完成，而我們隨了螺旋動力外，還有前滾和後滾的動力，如一球在向前或向後滾動。這須結合丹田內轉功夫來完成。在外形上觀看便會有身不轉動而前後往來的感覺，到重心來了實腳後，再相生出螺旋動力，這是一種滾轉、轉滾，相合法。不知道在王氏太極拳中，有沒有相近的功法，希望少華兄能給我們多一點意見，開啟我們的思維。

練下盤

陳少華

　　一般人練放鬆都由上身開始，我也不例外。幾年之後，發覺自己上身與下身根本不連接，推手時往往受人所制。細讀拳譜才發現這是「雙重之病未悟，必須腰腿求之。」

　　學拳之初，老師已經教我們如何走太極步。自己練習時，覺得很枯燥，已經練了好幾年拳，雖說是胡混，但總不會連步都不會走罷；這樣，步走了幾天便不練了。從新認真練走步，才漸漸知道其重要性。我與 Taizi37 前輩所練方法有所不同，但彼此的目標都是拿到地心吸力。我練走步分為三個練習過程：胯、膝、踝關節必須鬆開，提頂、保持中正安舒等身法是必須遵守的。

第一階段：放重量找反彈力

　　用意想雙腿是兩條密底的大水管，每次前進後退都是由尾閭螺旋向下旋而推出去，腿不可用力提。前腿腳跟先著地，用意將重量變成水往腳掌上灌。首先，腳掌灌滿了水，重量將腳掌壓在地上，由大趾開始，五趾逐一貼地，再由腳外側流到腳跟。當五趾貼地時，整個腳板會貼在地上，有如五趾抓地。當重量流到腳跟時，湧泉會自動上升，同時亦感覺到有反彈力經踝關節往小腿上升。

第二階段：兩腿如一腿重量交換

　　第一階段練得純熟後，可用意領著重量流動。線路由前腳大趾開始到腳跟，不要理會上升的感覺，用意將重量流過去後腳的大趾，如前腳一樣經尾趾、腳掌外側至腳跟。當重量流至後腳時，身體便會給重量帶往後走，使後腳變成支撐腳。重量又由後腳腳跟流往前腳大趾，重量將身體帶往前。腳底下重量的流動是走 8 字型，前進後退皆按此法，日久功深，身體便變得很輕靈，腿的前進後退可以不用力移動。

第三階段：學用反彈力

　　到此階段，重量的釋放必須把握得好才能練，否則效果不顯著。要用地心吸力就必須在體內建立一條通道。當全身都能放鬆，身體裏可以有無數的能量通道，就如縱橫交錯的電話線系統一樣。不要祈望一下子便建立了能量系統，首先打通第一條通道：腳掌——踝——膝——胯——尾閭——大椎——肩——肘——腕——手掌——手指。這樣練習是要將重量由膝窩螺旋向腳掌放，當重量一開始螺旋，便會感覺到一股反彈能量由膝窩螺旋向胯升。用意領著這上升的能量經上述的線路傳到手指。起初未能如意，要堅持，用心集中精神去聽勁。日子有功，漸漸手的提升由反彈能量代替了拙力，到達「不知手之舞之、足之蹈之的境界」。

　　這不是本門的練功心法，是我多年來從各方面收集的資料，自行嘗試的練功體會，在這裏與大家分享，更請 Taizi37 前輩指正。

　　不知 Taizi37 可認識台灣陶明（炳祥）先生。陶先生亦是曼青老師高足，幾年前我們在王老師拳課上認識，大家很投契，用書信交流太極拳，長達兩年之久。

念陶明

陳少華

陶明（炳祥）先生於西元 2006 年 12 月 10 日在美國俄亥俄州的哥倫布市 (Columbus，Ohio) 過世，享年 87 歲。驚聞噩耗，悲痛不矣。得陶兄不棄，與我多次在香港交換太極拳心得，當日之情有如昨日；之後連續兩年用書信談拳，使我獲益良多。其中部份談拳內容已貼在這個網頁上及《太極拳研究室筆記》一書中。

陶兄是鄭曼青老師入室弟子，數十年對太極拳不離不棄，在晚年仍力求進步。陶兄桃李滿門，遍佈台灣、海外及北美洲，對鄭子太極推廣不遺餘力。

在這裏祝願陶兄能得享極樂，日後只能對著故人手書，緬懷當年之情。

其小無內、其大無外

Taizi37

陶炳祥比我早入門，同在台灣學拳，是我的師兄。炳祥為人文質彬彬，又好醫學，更跟隨鄭師進修中醫學理，所以與師特別相好。我也為他離世而感到嘆息！炳祥比我年長一些，幸好我只是和少華兄網上相逢，不算深交，我本是過客而已；要不是老頭子一去，又要少華兄感慨一場。但嘆息太極拳推廣越大，失真越多，須有改革之決心不可，務必要青出於藍，創新提高，我一身老骨頭已有心無力。敬希少華兄能突破而出，為發揚太極拳而再努力。

拳架的內容是表現了創立者的思維的，如王氏太極拳架，在其動作上纏繞變化，環環相扣，如海浪起伏，由此可見，這是由有形進而無形，最後超脫一切法，是一個由有而無而有，而再進乎有無的虛無境界。而鄭子太極拳的拳架是不用招法，簡單直接，水平移動，虛實完全分明。這和王氏太極是相反的，是一個不立法而生法的方法，由無而有而無，再進乎有無的虛無境界，結果目標是一致。在過程練法上雖然不一，只是異曲同工吧！那麼兩者會否結合出更好的教材，請少華兄指點，因沒有東西是完美的。

先回應少華兄的主題。太極步對少華兄的運勁方法，並沒有意見，只想說說我的感受，記得老師提及，楊澄甫師爺其一要訣「磨轉心不轉」之中心和老師說的「一中同長」的勁力相同，希望少華兄能有所體會。

因陰陽能相生相合，在身體上是一個變化，是一個互動互變的東西。而腿的訓練也很重要，它能影響到我們日後的成就。手的陰陽變化比腿容易得多了，因腿要負擔身體的重量，但也須要先從腿上著手學勁，建立出一個根基來。在一個物件旋轉時，它的「中」便出現了。「一中同長」的力量便開始啟動了。腿也不例外，這一個旋渦的力

量周，是由一個「中」擴大而成的。所以我們由湧泉發動，所以內勁線越細微越好，細微至「隱」更好。而這時，這個中因螺旋擴大了，已是一個真空的中，是一個無中之中，向心力和離心力同存。無限的直線動能令向心力及離心力不停地運行，大家都得到平衡，得而成圓，如龍捲風由下往上擴大的氣勢。一鼓力量由尾閭至脊至手，一鼓力量由尾閭流往虛腳。因為身體不上升，所以形成一種由實腳衝往虛腳的強大氣勢，像火箭發射的動能般。到虛腳完全成實腳後，即時再以新的實腳原地發動新的螺旋動力，隨勢打出，螺旋之勢未定，再接下一動，重心這時才轉移，這便是我們步虛實分明的其中一個作用。

　　並非不旋轉便不能成圓。如跳彈床，向下用力蹬，成一個向下陷的半圓。反彈力上來時，形成一個無形的向上半圓力圈。這也是一個圓，也是一個能陰陽互變互生往上往下、能伸延的圓。又如水面受物打擊，也會成向外再往內的圓。所以太極拳之圓也是自然界的反映。明白了這一點會開啟了你的新體會新觀念，身體各部份，包括腿都要學習螺旋的圓和直接反彈圓動力，它能在同一條內勁線吸收和原路反彈，是一個陰極生陽、陽極生陰的動力。這是接勁之基，能不轉移使對手在同點上而自受其力而反彈之妙。明白了這點便不會受螺旋和直線的觀念所拘泥。

　　你說：將木棍向地下使力。

　　我說：地下向上用力推你。

　　你說：用力推我使我身向後移。

　　我說：我身後的空間向前移動把你推。

　　當你鬆開了時，不是輕靈，而是手腳重得不能抬起來；

　　地面是平的，但地球是圓的，如一路往前走，你也能走回起點。

陳少華

　　Taizi37 前輩在這裏發表的文章，是幾十年來在太極拳正路上的極珍貴的體驗。在云云太極拳書中，能說到「其小無內、其大無外」，而「其小無內」即是「其大無外」的道理，可以說絕無僅有，未有此體會，不用力打人只是口上說說而已。而提出真的中心是空的道理，如非到境界內更不會有此體會。我的學生離此境界還遠，但我已告訴他們，要好好保存這珍貴的拳理，日後自然會有體會。其他網友亦應珍惜。

　　其大無外不能離開其小無內，否則陰陽相離，就不是太極拳了。曾有一些前輩立說，在練拳時要用意氣充滿整個拳場，但卻未提到神宜內斂。後學者未知真意只顧用心將意氣不停往外放，往往功未能長更把身體弄壞了。武術練到高水平時是兩面刃，用得不正確，可以傷人亦會傷己，要明辨。

　　習王氏太極拳的人不多，而且並無同門在台灣，但 Taizi37 前輩對我們拳架及王老師的情況很清楚。請問前輩是否王老師舊友？前輩拳藝高超，日後有緣定必向前輩學習。如不便在論壇回覆，可轉用電郵聯絡。

五蘊皆空

Taizi37

　　少華兄對本人之誇獎實不敢當，學術是無盡的東西，一生也追求不完，好壞只是相對而已，而不是絕對。我和你的王老師是否相識真的那麼重要嗎？緣來又緣去，就隨他去吧。若有緣時，緣份到了那一個時候，我們便會相遇的。

　　學拳貴乎修己，不應學人。功夫無息法自修也。練拳如修佛，我佛不需渡眾生，眾生全是自渡。眾生本具佛性：本來具有，即是如此。具即非有，不見非無。.

　　所以太極拳之「鬆」並不簡單，還要鬆去你的五蘊，應無所住，而生其心！

　　「自性」現後，便會明白太極拳之理。天地之理，本來如此，所以如此。

應無所住

陳少華

　　我們在四、五十年代出生的人，腦中還保留著中國儒家思想，尊師重道，尊敬長輩，深深的烙在心坎中。但如我上文所說，好東西都是兩面刃，可以幫你也可以害你。太極拳要練到高水平，就是不要落在實處。我那些陳年道理，令我思想落在實處，堵死了思維，那裏能夠靈活？在網上談拳，志同道合，理他是八十老翁，還是弱冠少年，大家平輩論英雄，何等瀟灑？Taizi37 兄一語道破，使我回頭，心中感激，謝謝！

　　太極拳入了境界，很多地方都不是一般世間語言說得清楚。佛陀大智慧，他講經的含意，遠遠超越一般語言的範疇。看來引用佛經來比喻太極拳是最貼切了。

　　金剛經內最重要的一句話，就是「應無所住而生其心」。當年六祖慧能就是聽到此句話而開悟。太極拳落在實處不對，落在虛處不對，落在中間亦不對，因所有的都是幻像。你感覺到這是實處，刹那即變成非實處。大自然中所有事物是不停在變，因而眼見到的都是夢幻泡形。手按上太極拳高手身上，自己便即是失去平衡，就是我們誤認為可以落實的後果。要了解此個中因由不易，要好好提高智慧才成。真能了解「應無所住」才會產生不惑的真心，方能明察世間萬事萬物。

　　說得玄了，但這是太極拳的另一境界。道德經說得好：「玄之又玄、眾妙之門。」玄是漆黑一片，黑漆又黑漆才是真理的所在。

因緣和合

小月

很多時候，當一件事情沒有提到日程上來，或者未能實現，尚未成功，我們會說緣份未到。也可以解釋為因緣不合。以我們的道德觀念、價值觀念為標準，好的結果，好的事情稱之為善緣，不好的結果不好的事情稱之為孽緣。

本來沒有這件事，由於一念起，而生出這件事，一念為因，此事為緣，果為合和。合和為緣，緣起為因。緣起緣散，一邊起一邊散，一切都在生生滅滅，一切皆由因緣和合而成。

世間一切法，都是因緣之法。因這個緣起的這個法，本來就是空的。空是不生不滅的，一切都在空中演繹。一邊聚一邊散，演完了就散完了。本來就是沒有的，為什麼又知道、看到、感覺到有呢？是妄念在起作用。

因為我們身在有界，一切因四大和合而起，本身都是假的，因地水火風而起。一切流住相與現象皆為空相，緣起而性空。

具體講拳，我們王氏水性太極拳的理論，與佛理完全契合。

跟老師推手時，我打過去，即時有撲空的感覺，因為完全沒著落。頓時心生驚駭、恐懼，慌亂中逃走之時，剛才的空無，馬上轉化成天塌之勢。此刻進不能進、退不能退，進不去、跑不掉，完全失控。我被捲進有無界。我打過去是有，但感覺到空無，你說它有，感覺卻是無；你說它沒有，明明陷入重圍之中。是一種即有即無、非有非無、有的沒有、沒有的有，非非有，不可說示的境地——有無界。身體被一種不可抗拒之勢，扭曲得不成形狀，之後或者被壓碎，或者如被拋出旋渦。

我打過去是因，老師的中心即時散開是緣，緣由因而成，而演現出來。當下所演現出來的過程，為因緣和合。緣起緣散，一切流住相

及現象皆為空相。因緣和合也只不過是妄念，不生不滅，緣起性空。

王氏太極拳要求仿效水性。水性是無固定形狀，隨勢流動。你進來，水向四周讓開，並包住你；你走了，水隨即合攏。這是少量的水，如果是大海呢？跌進驚濤駭浪之中的後果是怎樣？水無自性，自性而性，這是水的空性。

弘一大師修習佛法，空掉了味覺。

王壯弘老師修習佛法、修習太極拳，無我相，而得大我。心無自性，自性而性。打拳推手，無招無法，自然而然。

雲無心而出岫，鳥倦飛而知還。

這篇小文寫於兩年前，因沒有知音而不敢貼出來。這一個月來，拜讀 Taizi 大師的文章，先是覺得不錯，繼而驚喜，現在是感動，喜極而泣！今獻上此文靜候大師指點。

祝大師新年快樂！

無法才是正法

人生性為元本，業為宿根，善惡為繫縛，心性為牽執，因緣和合，乃為四大五蘊。斯浮沉之主，轉回之因，莫不在此。眾生生生造業，復又業繫生生，本來無始無終，不無不有，反致生為虛生，滅亦假滅。障心為苦，愚心為樂，牽蒙為欲，執有為迷，種種不悟，皆根於有。

眾生胡不省悟，而妄執此虛有，而迷失實無否？

知有而執於有，知空而執於空，正是迷人不知迷也。執便有漏，空是無明。

佛法心印：「以心傳心，不立文字，教外別傳。」太極拳也是如此，先以漸修而達頓悟，漸頓不可分，乃為一體。所以用以經文及方法作為引渡，學者須明其義，卻不可執其字。以為坐禪修靜，以空為修，以為空便是「無所住」，而不知空是無明，卻不明「參心」，又怎能有悟。參心才是修的目標，需無所住，卻亦有所住，亦無所住而住不住。若能自照心性，真性顯現，那佛即是我，我即是佛。法如我、我如法，法非我、我非法。船到岸時還不下船，在船上等什麼嗎？

因緣和合乃四大五蘊，既知如此，又何苦執著不放？

自性本自清靜，自性本自具足，自性本不生滅，自性能生萬法，真性本空，也是不空，應是空不空，於相亦離相，於空亦離空，不在上下也不在中。即是真性不二，若偏其一方，便有所執所漏，空其一方便是無明。

而靜能在妄中而求，自身空亦非空，亦假亦真，非假非真。污泥能孕育出蓮花，也是好泥。

亦有亦無，非有非無，於有離有，於無離無。這便是「有無」。

在太極拳來說，其心與佛心如一，不二，其法也是如此。於相亦

離相，於空亦離空。所以王宗岳卻沒有傳下用勁之法，正因為是不可說，不可說，一說便錯而無所得。

　　太極拳以水性而修，只是一個過程，不要只執其水性，卻不明水不只是水的意義。要知水能化氣，水非水，氣非氣。無形無象，全身透空，似有似無，無卻是有，有卻是無。

　　以下是我多年來的練拳體會，希望能為迷者開悟。

　　真性應萬千，「有無」太極拳；

　　無上也無下，無後亦無前；

　　於空亦離空，是後也是前；

　　於相亦離相，上下可同存；

　　有中亦無中，變化得自然；

　　亦開亦是合，浮沉本同源；

　　有內即有外，手腳自相連；

　　勁欲向前使，勁必向後延；

　　方圓不矛盾，曲直可相連；

　　鬆空也是錯，緊鬆是同存；

　　放大即縮小，自然又自然；

　　虛實本同在，莫執其一端；

　　水氣能變化，無象玄又玄；

　　勁是由心做，收放乃一源；

　　無為為太極，天地人一圓；

　　天外更有天，宇宙一渾圓；

　　陰陽互變化；消長是同存；

　　不二之心性，太極的根源；若不明此理，枉費亦徒然！

　　祝少華兄與小月及大家新年快樂。

小月

　　快樂！快樂！這個春節真快樂！

　　今天年初二，收到 Taizi 大師的回覆，勝過收到一封大利事，心生喜樂！無比快樂！大師：小月在此拜年了！（小月不知該說什麼，找不到祝詞。）

　　昨天年初一，我與少華到王老師家拜年（每年如此，已十多年了）。早晨八點四十五分已到了老師家。幾句問候，便轉話題。老師的書房掛了一幅壓鏡，四個大字「君子絕寵」。何為「寵」？於是我們兩個上了一堂不是授課的課。其實已沒有閒聊授課之分，每一次的交談我們都有所獲。十幾年了我們在老師的點撥、薰陶下成長。這是昨天收到的大「利事」，歡喜之極。

　　今天收到大師的回覆，歡喜萬分！我已將這篇「人生性為元本」編印下來，和手袋裏的《金剛經》放在一起，隨身閱讀。

　　這個春節真快樂！

　　祝大師新年快樂！祝拳友們新年快樂！拳藝進步！

陳少華

　　Taizi37 兄將高境界的太極拳說得詳且盡矣。萬法歸為一法，一法歸於無法，無法才是正法。楊露禪除了有「楊無敵」的綽號，更有「楊搬攔」之稱，單以搬攔捶一式打遍華北無敵手。同時期還有「半步崩捶打天下」的形意拳大師郭雲深。他們並非不懂其他招式，只是萬法歸為一法，是拳藝大成，舉手投足皆是拳。其他藝術也是如此，齊白石畫蝦鬚，隨便一筆，便如活蝦一樣；鋼琴大師，同樣的鋼琴，相同的曲譜，彈奏出來的樂章是有靈魂的；同一道理。

　　太極拳最高目標是什麼？答案就是練一個「無」。這並非故弄玄虛，而是最老實，最真確的答案。一般學拳者都會問，這樣應怎樣練？老子早告訴我們練功的方法：「從學日益，從道日損，損之又損，

皆及無為。」這是從學的方向。初學時學識一點點增長，如初上學時先學寫「上大人、孔乙己⋯⋯」。單字愈學愈多，便學作句、寫短文，但這不是上學的最終目的，最後文字只是一種媒體，用來表達自己的意思。

學拳架是基礎功夫，就如學寫上、大、人，推手及招式運用是作句，這是從學階段，不要留戀在招式、手法上，要消化學來的技巧，以拳理印證。精益求精，才能損之又損，漸向高層次邁進。Taizi37兄文筆精練、喻意深邃，初學朋友可能有困難理解，我所以在這裏畫蛇添足了。

水性

Taijichung

看到 Taizi37 先生所説的：「太極拳以水性而修，只是一個過程，不要只執其水性，卻不明水不只是水的意義。要知水能化氣，水非水、氣非氣。無形無象，全身透空。似有似無，無卻是有，有卻是無。」本人十分認同。太極拳先由固體，練至液體，進而氣化而至於空，再下去可能是空有本一，正如陰、陽應寫成「陰陽」。Taizi37 先生說了鄭子太極拳的練習方法。而我的主要練習方法是根據王老師的「左沉右飄」，把注意力集中在右手，感受右手的飄是完全由於左手的沉引起，右手放鬆地與左手緊連在一起，進而感到右手的重量，右手一路上升，一路不失重量地加速，再把左手飄起，如海浪起伏。

Taizi37

太極拳的修練過程，雖有著很多不同方法，而各方法都只是為了指路。過了便要放下，要不是只會停在路口上。雖會遇到更多路口，但步過了便不是。

左飄右沉、右飄左沉、下沉上飄也好、波浪起伏和地心吸力作用也好，這都只是道路上的一段體認，它不是絕對的終結。

而身體上每一點都能有升降飄沉；每一點也能放大縮小。

水還帶有形態，也把它去掉吧，將它化成無形的氣。氣膨脹時是整體擴大的，縮小時也如是。當你是氣體時，對手打過來會怎樣，他跟本不可能打上你，因我早已將你包圍。如空氣，不管你怎麼動，空氣都包著你，跟隨你，走不掉，打不上。我收縮時便把你吸進來，膨脹時便把你打出去。氣膨脹的威力之大可想而知了。但不要忘記脹大即縮小，內外是同存。

到了這時還有地心吸力、波浪起伏、左飄右沉、右飄左沉、下沉上飄嗎？

水與氣的分別

Taijichung

　　請問 Taizi37 先生水和氣體有何分別？水旋轉膨脹時是整體擴大的，縮小時也如是。當你是水時，對手打過來會怎樣，他根本不可能打上你，因我早已將你包圍。就如水，不管你怎麼動，水都包著你、跟隨你、走不掉、打不上。我收縮時亦可把你吸進來，膨脹時同樣把你打出去。水膨脹的威力之大亦可想而知了。白雲是受地心引力所牽制但卻又沉又飄。過河拆橋與船到岸時還不下船又有何分別？

Taizi37

　　問得很好，水乃有形有相，氣無形無相。你看不到它的變化，水即是氣。水源化於霧氣，再化於虛無之氣。無水不成氣，所以是同存互生的。

　　白雲還受地心引力而又沉又飄。過河拆橋與船到岸時還不下船又有何分別？

　　白雲和地面中間的是什麼呢？

　　假如你現在是少華兄的學生，少華兄以往所學習的方法便是橋，他已過河拆了橋，現在還有你麼？

Taijichung

　　氣是無形無相，還是白雲無常形無常相呢？後學不知，練習太極拳時，水性和氣性我認為是開合方法不同。水是用旋轉來開合，而氣性的開合是距離的大小。正如 Taizi37 先生説的：「先用無極椿的姿勢，慢練一套不動手的太極拳，身體、、重心及手和腳的起伏變化，只在一寸之內，只可小，不可多，身體雖微動，但要有真正動起了身體及手腳的感覺好像真實練拳之感，而神意的氣勢，卻像真正練拳時一樣

擴大縮少，動手是用軸心旋轉來開合，而不動手是氣性開合。」不知Taizi37 先生同意嗎？

陳少華

　　王壯弘老師在拳課上曾解釋過水的變化過程：冰—水—氣—水—雪，不停的循環。我們要捉摸水性，不可只看到水是水，要看到它整個面目。拳練到能接近水性已是難得的高水平，再進一步是化水為氣，這樣才能飄起，能飄起才可將力更進一步化掉，才會有不知手之舞之、足之蹈之的感覺。這好不容易，我練了好幾年才拿到一點點的感受，同時亦感到自己的不足。當日自己感覺已近水性，推手行拳亦可產生效果，但現今才感到身體的水中，還是充滿了砂石，自己一直未有本領察覺而已。在老師法眼下，一切無所遁形，隨便一沾，便可將我拔起。

莊考維

　　陳少華老師網站上，真練太極的文章較多。我就大膽的説一説我對太極拳「水性」的愚見。請高明斧正。

　　拳譜上説：「如長江大河，滔滔不絕」，這是第一個水性。説的是太極勁道要能綿綿不斷。這説起來容易，做起來難。但我看過高手做到，他整個身子就是不斷的陰陽變著，放勁打人不用停下來換勁，或做準備動作。有太極拳家説太極如「常山之蛇」，其實説的就是同一道理。

　　「冰」，不知是誰提出來的。我揣摩一下，指的是它的「滑性」和「硬性」。「滑性」代表高手走化之妙。「硬性」代表太極高手打人時的勁道。

　　「氣」，不知是誰提出來的。指的是它的「空性」。高手接手極輕靈，李雅軒説，要讓對方如「捕風捉影」。這就是太極的「氣性」了。

「水」性除了「滔滔不絕」外，還要能「無隙不入」。這只有在聽勁達了高階後，能知虛實而行見縫插針之能！

以「水性」或「氣性」而行「包圍」之事也可勉強一說。對方攻我，我在閃後而入，貼其身，此時可說是吞、吸、包圍、收縮，在我打他時就是吐、呼、膨脹了。

人那能變水或變氣把人包圍起來呢？水和氣在這裏不過是描素接觸時的不同輕靈程度罷！

古時，不同武術流派為了怕外人得知其內涵，往往用一些玄語妙詞來困擾外行。

Taizi37 前輩能和陳少華老師及小月夫人起共鳴是其來有自的。

Taiji37

水性，氣性，也出自其「心性」。以性根，用以修身。不管是冰、水、氣都是由心意而出。此乃修己而知己的功夫，為體。

太極拳是捨己從人為主，在知己的基礎上學習知人。推手時再由對方身上找出自己的問題，不足之處，而再改善；為用。

水、氣的變化也是練拳心法之一，人的身體內有重量，要把重量換成水的流暢，即是學習節節貫串。交手時以水氣的意識包圍對手，這是意的籠罩，我身雖未攻，而意先攻敵，以意籠罩敵意，以測敵之微妙變化。雖捨己，但意不，卻有未攻而攻之勢，似攻非攻之勢。

初步學水，進而化氣，因到一定水平時，水的重量感也是障礙之一，用時不得已輕清，所以要氣化。就如一個充了氣的球，和一個注滿了水的球，彈力和靈活性便是氣球好，在破壞力來說便是水球強。當然身體不會因此變成水或氣，但在修練中，感覺是實在的。過程是學勁，慢慢去感受，能感受才有體會，明白什麼是膨脹收縮？什麼是動靜？什麼是輕重？有了體會才知其變化，明白變化，取得真實感後才談得上致用。一切由「心性」而生。

陳少華

　　莊孝維兄與 Taijichung 君都在水、氣上發表了意見，我在這裏加點枝葉，或許可能協助其他拳齡淺的網友理解。

　　太極拳的內動與意氣，都是看不見的東西，很抽象。我們只能用一些抽象的方法去練。水、氣只是一種比喻，因為這些東西是我們熟識的事物，容易得到共鳴。比方說：用意念幻想身體重量變成流體在身內流動，也可以想像一個鐵球在身體內滾動。這都是一個方便法門。但是，如果沒有一個法門，這些抽象東西很難找到感受。當想到流動，另外一個問題又出現了，怎樣流才對呢？如 Taijichung 君問，水有心嗎？氣有心嗎？對這些問題，我們要用智慧去理解。水向低流是很簡單的道理，是地心吸力的作用。在這情況下，水不想流亦不可以，只能按地心吸力走。這樣水流動是有心嗎？我們又常常說：一邊沉一邊升，水又怎能違反地心吸力往上升呢？答案就是壓力，壓力比地心吸力大，水便可往上升，將重量放到左邊加強壓力，右面便可以升起來了。不要將事情複雜化，往往我們的妄念便由此而生。太極拳是要回歸自然，按自然規律去練就是最好的方法。

　　我們用意念模仿水性，所得到的效果便像水。水有重量，可散、可聚。我們可嘗試做一些練習：找一個伙伴雙手合抱在胸前，放鬆，不抵抗，自己將雙手敷在對方臂上，全身放鬆，意念想著雙肘好像打開了一個洞，而對方身體的重量都變了水，經過自己雙手、雙肘往地上流去。這樣單是用意便可將對方吸近你身前。同樣的練習，也可幻想是氣的流動。氣的特性是無重量、不聚也不散、輕清、無處不在。練習時，幻想對方身體重量變了氣，從自己的手流進身體，往頭上升，飄出體外，這樣對方的根便很容易給你的意念拔起來了。這些練習方法不妨試試，試出效果來便可分辨水與氣了。

　　我看佛經，並無任何宗教思想牽絆，只想從佛經哲學中開發我的智慧，使我能在太極拳上更進一步。我自 1976 年開始學習中國書法，

十多年下來，對書法哲學有一點認識，1993年隨王壯弘老師學拳，他就以書法理論代入太極拳，令我容易上路。上了路才漸漸用易經思維代入太極拳，更進一步用佛陀的哲理。我因此可以一面學拳，一面學中國哲學，使我明白到所有藝術、學問到了高層次都是相通的。要明這點，真的不容易。

　　説拳難，説高層次的拳更難，因為大部份的習拳者還是在拳架、招式、手法上打轉。思想不過關，很難進入太極拳境界。在這裏寫玄之又玄的東西並不是要顯出自己超人一等，只希望能給一些後學了解太極拳，是一種可追求一生的大學問。

冰、水、氣、雨、雪

杭州白雲

陳少華先生説得很好，對人很有啟發。我好像感覺到自己的一個問題了，我總是把自己意想成水、氣，丟掉了和外界的聯繫和交換了。

陳少華

冰、水、氣、雨、雪都是水在不同時空的形態。我們時常都説練太極拳要模仿水性，要滔滔不絶，但這只是水其中一種形態的特性，如我們能把思想打開，在太極拳練功方面會有很大幫助。有關冰、水、氣、雨、雪，莊考維兄有其看法，以此思維來練功會得到一定的效果。這只是一種方便法門，給我們一條通道進人真理之門，並無對與不對。要堅守的不是法門，而是明確目標。

同樣是水性，我試用其他的思維去探索，或許會給網友帶來另一種思想衝擊。

冰

初學太極拳第一課老師便會説放鬆，不要用力。要放鬆是因為我們全身都是拙力，全身發僵。這時的狀態就如水結成了冰，要解凍便要放鬆，如在練放鬆時用意想身體是開始溶化的冰淇淋，效果會很顯著。

水

冰淇淋溶化了自然向下流，是有軌道的流，遇到有阻礙時會改變軌道。用心內視找到哪裏有阻礙，找出流向軌道。這對「從人」及「偏沉則隨」的訓練有大幫助。

氣

拳譜云：「腹內鬆淨氣騰然。」幻想丹田是個大鍋爐把流入的水

燒成蒸氣，蒸氣四方八面漫延至全身。手足的動不要用力，用意將丹田的蒸氣作為發動的能源。日子有功，手慢慢便會飄起，身體意氣充滿，有鼓盪。

雨、雪

發人時不要用拙力打對方身體之一點或一小處。幻想蒸氣化成雨，要將對方全身淋濕，要他避無可避，擋無可擋。也可用意將能量化成一個大雪球放到對方僵或丟的部位，雪球要隨地心吸力軌道滾動才可產生大壓力。

王老師曾對我說：「大自然就是最好的老師。」多往戶外走，多用心，加強自己的觀察能力對練拳有很多啟發。

Taizi37

拳術雖微道，勿以小道觀。拳乃修心修身之其中之一的法門。

佛者……覺悟也，如眾生都已成佛，佛也不會再存在了。

無者是無執無漏之義，非無亦非有，是有也是無。例如：知善而偏向善那一方，知壞而遠離壞，你還可以分辨得到好壞嗎？有了主觀的想法了，能夠準確嗎？所以便要以無為之法去對待。

無者能應其自然，用其自然。因為不在我，是在你的變化中使我變化，也因無才可把你的力量完全吸收，再還給你。

不久的將來我也會離開這世界了，生於世間仍以世間法為法，以心渡人，能教就教，可傳便傳，為太極拳作出最後一分努力，為何不可呢？

太極拳研究室

簡 介

太極拳研究室是什麼組織？宗旨是什麼？

太極拳研究室是由一群研習王氏太極拳的太極拳愛好者所組成的一個非牟利團體，並已獲香港政府批准成為豁免登記的社團。研究室的宗旨是不分門派的前提下推廣太極拳文化，提供社會服務及提升會員生活質素。

這個組織做些什麼？

太極拳研究室會與本地及海外太極拳團體作理論及技術上的交流。亦會將此優良的中國文化在教育團體中推廣，為醫療機構、安老院等提供免費課程以協助老、病者提高體能，回復健康。同時，亦會為會員提供一個提升太極拳學習及疑難諮詢的渠道，定期安排健康的戶外集體活動，不同層面的學習工作坊及研討會，與生活體驗分享的聚會等。更重要的是希望能協助會員建立一種互相關懷及互助的精神，令我們的生活變得更有意義及開心。

這個組織的經費何來？

主要經費來自會員年費，對外開放的研討會及工作坊的參加費用，出售書刊、錄像教材及社會上的捐贈等。會費年度由每年一月至十二月，收費定為每年港幣一百元。

這個組織如何運作？

由週年會員大會中選出最少七人而不超過十五人的委員會負責太極拳研究室的會務及日常運作。委員會根據會章以內部選舉形式選出正、副會長，秘書及司庫。委員會任期為兩年。到期重新選舉。所有執委均是義務性質，無人受薪。

會員的活動

太極拳研究室現時已有一百多位付費會員，這包括了各行各業的專業人士，而大家對太極拳都抱著一份熱誠，在學習及交流拳藝期間會員有機會在無名利之爭的環境下彼此了解而建立起友誼，大家互相關照、幫忙，使太極拳研究室成為一個健康生活的組織。除了增進拳藝及推廣太極拳的活動，我們定期安排不同形式的健康活動讓會員參加。

過去日子我們舉辦了下述活動：
- 邀請國內太極拳前輩到香港舉辦工作坊；

上海老師訪港

- 拜訪國內及海外太極拳前輩及團體作拳藝交流；

拜訪上海太極拳前輩

- 應邀免費向大專學府、政府部門、商業機構作有關太極拳講座；

到稅務局作有關太極拳講座

- 舉辦內練及推手工作坊；

推手123全體參加學員

- 邀請專業人士講述健康、中醫藥及投資的知識；
- 定期在聖雅各福群會舉辦太極拳理論課及內練工作坊；

「對水性的探討」工作坊

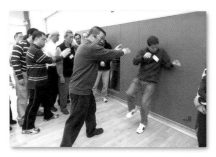
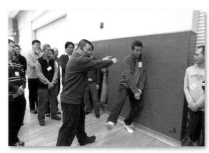
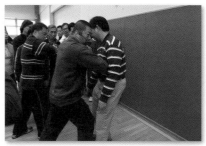
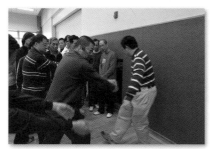

在工作坊的發勁示範

「對水性的探討」工作坊

- 秋冬季節每月郊遊遠足；

船灣淡水湖郊遊

城門水塘郊遊

將軍澳行山

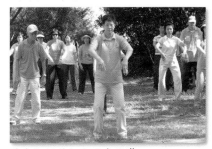

港島旭龢道行山不忘練拳

- 宿營及野火會；
- 外地旅遊；
- 釣魚活動；
- 海鮮宴及週年大會聚餐；

週年聚餐

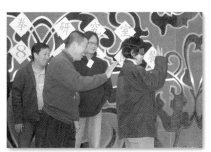

週年聚餐玩遊戲

- 在網上開設會員專頁提供更多練拳心法、錄像及解答疑難專欄。

除了會員活動，我們亦會定期安排一些講座及交流活動給公眾人士參加，詳情會刊登在網頁論壇上。歡迎大家到我們的網頁 taijiacademy.com 瀏覽及查詢。